U0060461

基因色彩®
教妳好命

基因色彩首創人
徐躍之／著

Contents

序
美的最高境界
就是優雅

優雅的女人最好命！

如何變得優雅？

其實很簡單，

懂得脫、願意脫，

脫掉讓妳以為：

簡單、方便、舒服！

卻是辛苦、歹命、又勞碌的

丹寧布、黑衣服和抹布衫。

唯有脫，

才能把對的往身上穿！

好命的第一步，

就是……

從穿對自己的「基因色彩」開始！

優雅的女人
最好命

　　當妳從衣櫃裡把衣服拿出來穿上身開始，就決定了一天的運氣，它同時也在記錄妳起伏不定的情緒。所以，要知道女人心裏想什麼？從她身上的衣服就有答案，想知道她好不好命？看她身上穿什麼，答案便分曉。

　　然而，大環境的改變，「忙碌」幾乎成為每個女人偷懶的藉口，「方便」也變成讓自己隨便的理由。即使每一天應該都是最重要的一天，偏偏大家都只有在某些重要場合才會思考我今天要穿什麼？

　　服裝，是女人的第二張臉，色彩是決定女人運氣的關鍵。所以，別讓妳的第二張臉憔悴、失意、沒生氣。衣櫃裡的空衣架，不該掛著讓人不開心的衣服。如果妳以為不順遂的人生、不幸福的婚姻、不好命的日子，一切都是宿命？而時間是讓女人變老、變醜、變得沒氣質的元凶？那麼妳應該反過來好好的檢討一下，仔細的看看自己的衣櫃裡掛了多少讓人看不見價值、讓男人無法疼惜的歹命衣衫？

　　三十年來，我用心經營我首創的「基因色彩」，影響了無數的女性，也因為「基因色彩」改造了她們的生命價值。因此，只要有認真穿的女性都會告訴我：「穿

上基因色彩之後，沒有解決不了的問題，更沒有改變不了的人生」。

　　也許呼口號只是個形式，但它的確是可以激勵自己。所以，不妨此刻大聲高喊，告訴自己：「發誓一定要當好命女！」但是，除了口號，重點還是要有行動，接下來就讓色彩大夫我，一步步教妳如何當個真正的好命女。

　　女人穿衣服，本來就有很多不同的方式，有人重質感、有人重品牌、有人喜歡變化不受框架，卻鮮少有人發現「顏色」對女人的重要！

　　而我相信，時尚與好命本來就是可以同時存在的。「基因色彩」透過人體基因條件解碼，科學實證「色彩能量」的確是讓女性產生自信、快樂、青春和不老配方。然而，這個力量一旦啟動，它更能延伸到女性的情感、婚姻、人際、事業方方面面，讓妳成為一個好命又健康的女人。

　　多年前，有位日本友人語重心長的問我：「你們台灣人即使穿上新衣服，為什麼看起來還是舊舊髒髒的？」我想，不只是這位日本朋友有這樣的感覺，其實連從小在台灣長大的我都不禁點頭認同他的看法。

　　一直以來都以功利主義掛帥的教育體制裡，台灣

根本就是「美學」的沙漠。近幾年來即使電子媒體和紙媒，皆不乏有流行時尚的節目和報導，卻不見台灣人因此在衣Q及妝Q、色Q上有太多成長，反而穿得愈來愈休閒、愈來愈隨興，即使自認完美，實則看不見用心。特別是過了四十歲以上的女人，這種情況更是嚴重，更別說台灣的男人了！

　　從各種分析研究中發現，至少有七成的女性並不清楚自己的「形象」特質，只好一再的牽就服裝雜誌或者乾脆盲目追隨流行的腳步。更糟的是，許多上流社會、豪門貴婦和官夫人，也不懂什麼裝扮適合自己。總之，錢就是萬能，只要錢一花就可以從頭到腳金光閃閃，哪管它美麗還是俗氣，這就是一直以來現代女性對於出席重要場合穿著的定義。

　　所以，如果妳問我怎樣可以變美，那麼我會先讓妳知道，美的實質意義，其實就是「優雅」。

　　優雅的女人，肯定是最好命的。然而，優雅卻是現在大多數女性漸漸忽略的。難怪「好命」的女人愈來愈少！如果妳也期待著自己的生活品質可以透過「基因色彩」提昇，好命可以成為生活日常。那麼從現在開始，先學會脫，「只有痛快的脫下，才能好命穿上」。不願「捨」，便難以「得」……相信妳懂的。

「好命女」前記

　　一開始，我並沒想到「基因色彩」可以讓女人變好命。經過30個年頭的耕耘，我已經把自己一手打造的「基因色彩」和女人的「好命」緊緊的鏈接在一起了，想想也是有道理……

　　畢竟大家都喜歡看到美美的女人，而我也不例外。所以，本來只是抱著「讓平凡變得有光彩」，藉自己對美的潔癖，可以把不同的女性從中等升級到頂等的心態，索性的扮演起「造型師」的角色。所以，妳們眼前的色彩大夫，其實早期是把女人的臉當畫布的造型師喔！

　　對於三十年前的社會，男性從事化妝造型工作的，真是少之又少。然而，這一切對我來說，就是那麼的順其自然，這條路也走得超乎尋常的順暢。

　　不論從女人的臉上做文章，頂上的三千煩惱絲，甚至是衣著及色彩搭配，竟然都能在我手上精準把玩。甚至在保守的三十年前提出不少令人咋舌的見解，例如：

- ・男人像輪胎、女人是輪軸，沒了輪軸，輪胎再好也沒用了。
- ・每個顏色都是一種養分。

．女人千萬別穿黑色。

．穿牛仔褲，只會讓女人瞎忙又辛苦。

．女人能穿洋裝，就不穿褲裝。

．千萬別讓人叫妳美魔女。

．辣妹，是物化女性最糟的形容詞。

．要把妳的衣櫃當金櫃，別讓它變冰櫃……等等，
　不趨炎附勢、不同流合汙的論點，造成熱議。

　　學生時期看似乖巧聽話的我，實則根本就不是個老師說什麼，就什麼都聽話照做的好學生，更不愛任流行擺佈，被人牽著鼻子走，凡事我都有自己的看法。然而清新的小湧泉，總是敵不過汙濁的大洪流，於是乾脆離開主流市場，選擇了一條屬於自己的路。

　　當時在造型師的工作裡，發現如果只是一直為某些特定女性、藝人或女模打點造型，即使有了知名度，卻難以滿足自己伸展「職人道義」的責任。因此，花了許多時間思考著一個男性造型師，在當時的市場上，怎麼做才能被需要？同時更能實現自我價值？

　　總是在女人臉上塗塗抹抹，化了又卸、卸了又化，然後把所有當季流行的元素加諸在女性身上，這就能稱得上是「造型設計」師？於是我清醒了，很快就離開了

這個讓人迷失的時尚造型圈。

　　還好開竅的早，在短短不到兩年造型師的日子裡，我歸納出了一個同樣是塗塗抹抹，也同樣是要穿穿脫脫，卻能讓女人因此獲得幸福、快樂、好命，更能幫助想要使自己提昇的女性，當不知何去何從，並陷入無盡深淵的苦命時，這個寶貴卻不貴的元素－「基因色彩」便應運而生。

CHAPTER 1

第一章

色彩
比妳想像的重要。

色彩對了！
一切都好說

　　一般人所認知的「整體造型」就是涵蓋了髮型、化妝、服裝、飾品配件。但是要把這幾個放在身上不同部位，卻同樣重要的項目整併起來，其實是考驗許多造型師的功力。

　　然而，這麼重要關鍵卻只有一個，那就是「色彩」。當色彩對了，什麼都好說。色彩不協調什麼都不必說。因此，當個稱職造型師沒有色彩的基本功，根本稱不上專業。對的顏色讓女人產生的魅力和神奇的力量，妳若不去認真體驗，也憑空想像不來的。

　　三十年了，我的「基因色彩」奇蹟，像一齣齣震撼人心的戲，在不同的女性身上神奇的上演著。經由「基因色彩」洗禮過的女性，共同的感受就是覺得自己變了，除了開心、快樂，更多的是變好命了！

　　千萬別輕忽女人好命這件事，我常說：女人好命，男人就好運！它是一種善的循環，一旦妳親身體驗到，肯定會讓妳回不去之前的自己了。

　　然而要體會這個道理，如果沒有絕對的智慧是無法理解的，智慧是需要時間的淬煉，而穿上「基因色彩」的好，卻是把時間的經驗完全濃縮，穿得認真，感受就

愈深！

　　從事保險業務的單親媽媽麗君，離婚後親自扶養兩名女兒，大女兒原本人格發展及課業堪稱穩定，卻在爸媽離婚後，開始自我封閉，原本話不多的她變得更沉默了。以前放學回家，多少還會在客廳跟妹妹聊個幾句。現在回家，幾乎就是把自己關在幽暗的房間裡。

　　忙碌的麗君，因為工作的需要，總是一身的黑褲裝，本來就沒什麼互動的母女，現在的互動關係近乎於零。做媽媽的當然知道夫妻離婚，對孩子勢必有一定的影響，於是努力的試著跟女兒親近。然而，所得到的回應卻都是冰冷又不耐煩的一句：要幹嘛啦！最近甚至在女兒的書桌上發現一張寫滿灰色字眼的紙條，見苗頭不對的麗君，開始擔心起來！

　　然而，她也知道擔心是解決不了問題，正打算出門的她，從鏡子裡看到自己一身的黑衣裝，心想連自己都不想多看自己一眼，何況是劈腿的前夫，哪能懂得她心中的苦？

　　這讓她回想起，每天中午開車時，總在廣播中聽到色彩大夫提醒「妳今天穿對色彩了嗎？」，直覺這也許是解決母女關係的一個好辦法。於是便決定和色彩大夫諮詢，過程中我為她鑑定了適合的色彩，並開出解決她

們親子關係的「色彩處方箋」，並且再三叮嚀，每一件
適合她的色彩衣服是買來穿，不是帶回家放的。

　　所以，當天她就立刻換上我為她選擇，剪裁簡單卻
又不失女人味的鵝黃色小洋裝，用一種前所未有的愉悅
心情回家。沒想到原本態度總是冰冷的大女兒，竟然抱
著她嚎啕哭了起來，母女倆恍如隔世再度重逢，那夜她
們傾吐了內心所有的糾結。原來穿對色彩的媽媽，把封
凍已久的母女關係，透過基因色彩解封了。

　　這是在「基因色彩」眾多的個案中，一個真實的故
事。我只是想告訴妳，人生沒有解決不了的問題，只有
「改變」不了的自己。

穿對色彩，
是讓自己更好

　　有的人很怕「改變」，有的人卻很愛變。只是變來變去就看妳變了什麼？

　　大多數人怕「改變」，是擔心改變會讓她們失去什麼？偏偏沒有失去，就不會有相對的獲得，除非是沒有找對方法，否則「改變」可以理解為生命中的一次重生。

　　在這知識經濟的時代，大家都會接收到各種「改變」的方法。然而，並不是每個方法都能使人真正有改變。所以，有人遍嚐百草卻因為缺乏毅力或是所採納的方法不適合自己而白忙一場。然而，我要教妳還原成真正「好命女」的撇步，勢必出乎妳的意料。

　　被暱稱色彩大夫的我，把「基因色彩」發揚至此，體驗到一個事實，就是上帝給我們各種各樣「顏色」就是要我們先去找出適合自己的，進而去穿著它、使用它。而不是去鑽研它、搞懂它！因為那是沒意義的。

　　只要妳好好的善用色彩在生活中的每一天，色彩會幫妳產生無窮無盡的力量。

除非妳不穿衣服，否則只要把每天的色彩穿對了，讓好色彩為妳建立自信，有自信就能產生智慧，並轉化為解決問題的力量。這種由衣著穿搭來解決問題的方法，需要的是耐性和毅力，畢竟人都是被業力牽引的，明明已經做對了，但一個懶的念頭升起時，也可能會讓妳前功盡棄，真的非常可惜！所以有句話說：貴人牽妳，妳不走；鬼來牽妳，妳傻傻跟著走。

其實，要讓自己攀升更好的生命層次，本來就不只有一種方式或一條路徑而已。然而，穿對「基因色彩」確是一種既簡單又有效的生活法則。

服裝決定
女人的價值

　　沒有衣服包裹的女人，身體都是一樣的。因為沒有身分、價值、地位和運氣的差別。然而，一旦穿上衣服，各種可能性就會超乎想像！

　　然而，能使女人洋溢幸福、展現魅力和好命的東西就是包裹在我們身體的「服裝」。「衣著」決定了一個女人的價值，所以，衣服絕不是滿足女性物慾的商品而已。穿衣服，也絕對不要想穿什麼就穿，這樣太隨興！隨興真的很危險，如果妳處於順境也就罷了，若是在逆境，便容易掉入難以自拔的恐怖深淵。然而，在順境時若不穿對色彩，也會毫無調整和修飾的像隻瘋狂的野獸一樣不受約束，而且習慣一旦養成，想改都改不了。這樣的女人，不但得不到尊重，也不會好命的！

　　「服裝」，對於想要當「好命女」的女人來說，是實現夢想的最好工具。然而，這工具的靈魂就是「色彩」。所以，在這裡我要告訴所有希望改變命運的女性，怎樣才能把每個可以讓女人幸福的顏色穿上身。

CHAPTER 2

第二章

當女人
眞幸福。

身為女人，
一定要當好命女

為什麼我要用「一定」這樣的字眼，來喚起妳當個「好命女」的重要性？

難道當今的女人都不好命嗎？還是現代的女人沒有「能力」或沒有「努力」去爭取使自己該有的「好命」權力？

這個提示，對大多數現代女性的確有些諷刺。畢竟，我認為女人生來就該好命，而且女性的這份好命基因根本是老天所賜予，絕不是我信口開河隨便說說而已。可是，我們所看到的事實，卻是並非每個女人都把自己的命經營得很好，也就是說當今認為自己「苦命」或是把自己弄得「命苦」的女人，竟然比認為自己幸福或者實質得到幸福的要多得多。

為什麼會這樣？

真的有好多的女人正陷「命苦」的囹圄中卻不自知，因為即使再苦也會把標準降低，不斷地說服自己要知足、別貪心，可是這樣的心態只會讓自己難以自拔。

其實，真正的原因只有一個，我常說：當個女人就要把自己變成「媽祖婆」，千萬別搞成「管家婆」。即使媽祖婆和管家婆同樣都有個「婆」字，可這兩個

「婆」身價卻是大大不同。「媽祖婆」一身金裝滿身香，打扮得神聖而莊嚴，美美的在神桌上供人膜拜。「管家婆」卻是把自己搞得像「女漢子」一樣，什麼事都要抓，什麼事都往肩上扛，到頭來做得好別人認為是應該，做不好還會被群起圍剿，付出回收不成正比，這就是管家婆的下場。

我一直相信，女人的好命與否不只關係到女人自己本身的幸福，女人的「命」還會間接影響著另一半的「運」。如果妳有子女，那麼當媽的命運更會牽動著兒女的未來。所以，妳應該嚴肅看待這個足以牽一髮而動全身的問題，也就是身為女人是否該讓自己變「好命」的這件事。

但是，請妳務必輕鬆的面對即將要當個好命女的事實。因為，我肯定有辦法幫妳找出女人「好命」的天賦，讓妳做個真正的好命女人。

女人要先好命，
才會有好運氣

其實，所謂的好命女，並不是什麼事都不必做，如果真的什麼事都不做，或是什麼都不必做，那麼這種狀態不能叫「好命」，應該是叫「木乃伊」。

因此，若要給好命女下個定義的話，我覺得好命的女人就是：「把自己該做的事做好，不該妳做的就不做，不需妳煩的，那就別煩吧！」這樣是不是很簡單？可是，許多的女人剛好相反。不該妳做的，偏要攬起來做，不該妳煩心的，卻又放不下！結果，搞得事情做好沒人肯定，做不好還招來一堆罵名。像這種改不了的雞婆個性，卻又要喊自己真歹命！妳～怪誰呀？

常有女人以為自己只是個女人，即使能做的頂多就是煮飯、燒菜和洗衣的家務事，對家庭的貢獻根本無足輕重，但真的是這樣嗎？

就是有這麼多女性將自己的存在價值看貶了，甚至還以為自己的命運全操控在男人手中？

　　這其實是天大的誤會。有這種想法的女人，絕對無法讓家運興旺起來。妳的家就因為妳這位沒自信，又不知善用好命的女人錯失了興家旺運的機會。所以，我要提醒所有的女性，妳的運氣好壞不重要，要緊的是妳要讓自己先好命！

妳「自己」
才是歹命的製造者

其實，女人的一生之所以會有起起伏伏，甚至有人還因此一蹶不振，跌落谷底，所有問題的起因不都是在妳「自己」本身嗎？

假使「人」沒有「貪念」就不會有爭端和計較，也不會有那麼多的是非和小人，如果不「愚痴」就不會總是一再犯錯而給自己吃足苦頭，這一切都是我們的「心眼」被蒙蔽的結果。女人最怕的就是「心眼小」、「心眼濁」，妳知道那個所謂的「心眼」代表的是什麼？其實就是「智慧」啊！當一個女人智慧的路是狹窄的，是被蒙蔽的，那女人的命將會有什麼樣的遭遇呢？

為了讓自己「好命」，妳可能正試著找許多使自己「翻身」的方法。

也許，大多數人都跟妳一樣，從來沒想過「色彩」可以為我們解決困惑。可是身為色彩大夫的我，中肯的建議妳「顏色」的確可以為我們解決不少生活上的問題，但是妳必須先鑑定出自己的「基因色彩」，當找到適合妳的色彩群，再利用每個顏色的能量，去解開妳「內心」的困惑。基因色彩對於改變現代女人的「命運」有一定的成效，別懷疑！它絕對是一把解開妳心中

所有疑問的鑰匙。

這麼多年來對「基因色彩」的研究與親身體驗，我必需肯定的告訴妳，穿對色彩真的很重要。尤其對女性本身及妳周遭的一切更是無遠弗屆。色彩投射了我們內心的想法和需求，也反映出深層心理的困惑。

只要穿錯色彩的女性越多，家庭的問題就越大，問題家庭就越多，社會問題就越大，我們所要背負的社會成本就會更高。

然而，卻沒有太多女性主動而深入去了解如果自己身上穿錯了「色彩」，對家庭和社會將延伸出多少負面的效應，只一味的以流行為依歸，殊不知流行永遠只是一種手段，其實那些帶動流行的服裝業者，只對自己的荷包有興趣，至於妳是否能穿出「幸福」與「好命」，對他們來說根本是不重要的。

一個國家的昌盛與衰敗，看領導人的衣著就有答案；一個家庭是否興旺，看女主人穿的色彩就知道了！

可見穿對色彩與否，可以決定一個人的運和命。

顏色的選擇跟人的「運氣」有直接關係，可是仔細觀察，還是有許多人並不注重衣服顏色的挑選，甚至為了求方便，乾脆一律穿黑色，偏偏黑色是和魔鬼與死亡接近的色彩。難怪運氣差和想不開的人總是在這種困

境中不斷惡性循環。雖然，每天打開電視那些教人「開運」的節目實在不少，但是被「衰運」纏身的人反而越來越多！

　　要開運一定要先開心，心沒打開，智慧絕對不會來。

幫妳的衣櫥除穢氣

衣櫥是妳存放戰袍的金櫃！
不對的顏色，對好命磁場就是毒，
整理衣櫥，就是要幫妳去蕪存菁，
幫妳的運氣作排毒！

® 基因色彩全球僅此一家

要好命？
找對方法很重要。

顏色穿不對，
無法開智慧

　　常聽説：做人要「開開心心」。而我認為真正的開心，絕不是指嘻嘻哈哈那種。其實，那個「心」所説的就是「智慧」，也就是説人要打開智慧，才能獲得真正的快樂！

　　如果只想藉由電視「開運節目」裡那些小魔法、小妖術來改變自己的命運，那麼奉勸妳早點清醒吧！因為那都只是譁眾取寵的小把戲而已，根本不可能讓妳如願，除非有奇蹟出現。何況已經是21世紀了，還有人拿這玩意兒來誆人，有趣的是竟有不少人信以為真。

　　不過，的確有太多人正陷在何去何從與茫然中看不見光明，那～該怎麼辦呢？

　　很簡單啊！就靠自己。

　　別以為我是説著玩的，沒錯！就是靠自己。世界上並沒有所謂的救世主，真正的「主」就是妳的心念，只有心念轉變，才能自己救自己。

　　我經常勉勵正在失意或受挫的女性，當妳低頭祈求神明保佑，或雙手合十拜託別人援助時，何不趁這時候低頭看看自己身上的色彩穿對了嗎？正確的顏色穿在身上能為妳展現自信，不但能明心見性，更可以對每一天

都充滿希望，即使失意、沮喪都會變成推動自己前進的助力，甚至會招來貴人相助。反之，妳總是輕忽色彩的重要，隨興亂穿。那麼，雖然運氣好的時候沒有太多壞感覺，然而當好運用完時，才發現怎麼自己已經一無所有！

　　常常有人問我「穿對」和「穿錯」到底有甚麼差別？我想，就是那句話：開心是一天，痛苦也是一天。那麼妳要選擇痛苦的過？還是開心的過？穿對色彩會讓人開心，「開心」就是邁入好運的入場券。

女人唯有自愛，
才能給更多的愛

　　女人的價值小自家庭，大到對社會、國家甚至全人類，都有很深且廣的影響力。

　　畢竟，「母體」孕育天地萬物的一切。所以，身為女性的妳千萬別小覷自己擁有的力量，然而妳的力量絕不是要妳使用蠻力，那是會把自己搞得更辛苦。我說的是「借力使力」，可是要跟誰借力呢？當然是妳身邊的任何一個人。只要妳懂這個邏輯，那麼妳就可以讓自己做個輕鬆的小女人，也就是最快樂最好命的女人了。

　　的確，我常說女人一定要懂得四兩撥千斤，可是往往我所見到的女人，都是費盡心力去做，明明可以很輕鬆就能完成的事情。更遺憾的是，並非每件事都可以讓自己如意。妳做得好人家認為是應該的，如果做不好還會惹來一陣撻伐，吃力又不討好！誰叫妳「好命女」不當，偏要當個賣力又辛苦的管家婆！

　　說到這裡，請別誤以為我是看輕女性的能力。其實我只是希望女人應該把自己放對屬於自己的位置，因為只要女人把自己的位置擺對了，那麼妳的家庭、婚姻、子女、健康和財富都會——歸定位。

好命天注定，
歹命是自找

每個女人生來都有屬於自己的「好命」基因，只是從來沒人告訴妳，該如何做才能將這個潛能發揮。確實有極少數的女性，具備有從服裝中選擇適合自己的款式及色彩來培養屬於女人的好命磁場。

然而有更多的女人，從人生某個階段開始就把不對的色彩，例如黑、灰及深暗晦澀的衣服穿身上。久而久之造成負能量不斷的累積，這些不好的色彩能量擾亂了妳的「氣場」，並掀起了女人心中的脆弱及不安全感，隨之而來的貪妄、憎恨、煩惱和嫉妒攪亂了原本的好命人生，尤其可怕是連「好命」的基因序列都亂了套。

所以，為什麼「好命」、「幸福」的女人永遠都只有那一小撮。其實，老天是公平的，只是看妳懂不懂得善用方法而已，「色彩」就是老天送給女人的禮物。「基因色彩」就是要教妳怎麼去運用這個禮物，而不辜負老天對妳們的恩賜。

容許我說句妳不愛聽的話，現在會有那麼多問題家庭、叛逆的青少年、畸形的社會現象，這和太多的女性不注重衣著打扮，服裝款式過於中性有很大的關係。在「視覺」帶動「感覺」的影響下，男人愈來愈不像男

人，當女人的，也沒個女人樣，女漢子、男妹子讓整個陰陽完全失調，一個家少了「男與女」、「夫與妻」、「父與母」的互補及和諧性。就算妳花了大把鈔票去找風水師調整家裡的風水，也不會有太大的改變。畢竟所有的問題出在，把自己當「男人」用的女人，愈來愈多了！

好命和歹命
只在一線間

　　有個叫月香的好命女，之前她可能跟妳一樣……

　　現在的她，真是大大的不同。月香也是個朝九晚五的上班族，在公司擔任高階主管的她，經常都有繁瑣的公務要處理。不過，即使再怎麼忙，她每天一定會準時回家親自做飯給先生孩子吃。

　　然而，特別的是她並不像其他職業婦女，只要一回家就從傍晚忙到深夜，直到累癱了才能休息。因為，雖然她每天還是堅持回家燒飯做菜，但是後續的工作，例如；洗碗、擦桌椅，甚至洗衣服都由她的先生和兩個兒子分擔，而且要做這些家事還都是他們自動自發的。偏偏現在許多當媽的，要孩子做點家事可能都得扯破喉嚨，甚至撕破臉才心不甘情不願的敷衍一下，更別說老公了。

　　妳說，這是她上輩子修來的什麼樣的福氣？

　　聽到這裡妳一定很羨慕她吧？其實，不是只有她才有這樣的好福氣，只要妳用點心思做些小改變，同樣也可以像她那樣擁有這種簡單的幸福。

　　剛認識月香時，其實她也跟其他職業婦女一樣，從早忙到晚，累到內分泌失調，差點要住院了。由於工作能力表現優異，職場上難免遭小人忌；在婚姻上即使表面跟先生維持不錯的關係，但是面對生活中的一些阻力，夫妻倆偶而也會有摩擦。那段日子，讓她過得很不快樂，正當面臨工作和家庭的多重壓力時，她才想到了廣播裡色彩大夫常說的：妳今天穿對色彩了嗎？

　　月香認真的回想她自己這段時間的衣著，如夢初醒！打開衣櫥非黑即白，她真是被自己嚇到了……

　　於是，決定找我談談！

　　我的色彩診間，沒有藥水味、沒有讓人恐懼的氛圍，有的是繽紛的色彩。經過陳述之後，果然讓我覺得她的困擾只是「多一些」跟「少一點」的問題而已。我建議她從工作中拿掉一些不該有的「過度掌控」及「充分放權」，在家庭中增加一些「溫柔」和「聆聽」。然而，說的永遠比做的容易，因此我先鑑定了屬於她的「基因色彩」，並且從她的衣櫥開始做一個全面性的整理，把穿對色彩及款式徹底的落實在生活中。

　　結果，她成功了！不但在工作上獲得部屬的肯定，在家裡也漸漸得到先生與孩子的疼惜，更重要的是她把家人的愛凝聚起來。

　　我一直相信，只要女人找到「基因色彩」，每天都能認真的穿對，那麼沒有什麼事不能解決。因為，所有問題都是自己創造的，當然所有的答案也都在自己的身上，只要妳願意去穿對色彩，認真改變！真正的幸福便可以如影隨行。

　　當個好命女的條件，只要拿掉一些不該存在的，增加一點該增加的，其餘交給「好運色月曆」就這樣而已。

要「好命」！先把
身上的風水清乾淨。

妳的身體就是
一座小型磁場

　　如果沒有我的提醒，妳可能永遠也不會知道，原來女人身上的「顏色」穿錯了，可是會對自己的運氣，包括情感、家庭、人際、事業、財運甚至是健康，都會有負面影響。

　　多數的女人，在還沒找到自己的「基因色彩」以前，只能以流行為依歸。殊不知流行永遠只是生意人的一種手段而已，那些帶動「流行」的服裝業者，只對他們自己的荷包有興趣，至於妳是否能穿出「幸福」與「好命」對他們來說根本是毫不在乎的。

　　女人的身體就是一座充滿各種卦位的磁場，千萬別忽略穿在妳身上的每一件衣服及任何一個顏色。

　　我把女人的身體卦位，分成兩個主要區塊。以腰部為分界，上身為「坤」，下身為「離」。「坤」位影響的是妳的情感、桃花運、家庭及子女，而「離」位影響的是人際、事業、財祿、貴人和旺夫運。當然，如果能把這兩個位置的衣服及色彩穿對了！當個好命的女人其實一點也不難。

　　偏偏我們看到大多數的女人，上身會依照自己的喜好來穿著，下身卻總會搭個所謂的基本款：黑褲或黑裙，甚至是圖方便的牛仔褲。然而，假使妳知道穿在下半身的黑色和牛仔褲對女人的事業、財祿和貴人是硬傷的話……妳還要執著的穿下去嗎？

　　這最讓妳忽視的地方，偏偏卻是最重要的位置，很多女人就是這樣把自己的好命和好運給穿丟了！

　　其實，妳本來就可以過得更「好命」，只是妳根本不知道妳的身體就是一座攸關妳命運好壞的風水磁場。所以，千萬記得若要「好命」，一定要先從穿對第一件衣服開始。

　　只是決定要穿對之前，必然要把原來錯的衣服，從妳的生活中完全剔除！這樣才能讓自己徹底好命，除非妳不想？

哪些衣服
是女人好命的地雷

應該有九成以上的女人，衣櫃裡全掛著、堆著任勞任怨、吃苦耐勞、辛苦卻沒人知的衣服吧！

若是不信的話，不妨打開自己的衣櫥，看看是不是有牛仔系列，外加非黑即白，要不就是帶灰的莫蘭迪色。（也就是我所稱的黎明色，例如灰綠、灰紫、灰藍之類的）。當然，妳也可能希望有點不一樣，因此會點綴個一兩件比較亮色系的衣服，但那又如何？我常說：「穿的亮，不如穿的對！」

從這個角度來看，就可以知道為什麼有些女性可以活得受人尊重，又有價值！卻也有些女人可能活得特別辛苦、特別累，甚至付出卻得不到相對回報！

這問題究竟出在哪？

其實，最大的差別就在於，妳想不想讓自己變得更好？或是即使瞭解自己的缺點，同時又能找對方法修正自己，隱惡揚善把自己發揮到最好的狀態。

那麼，這種女性必定受到尊重。

　　然而大多數的女人，真是太單純！被上一代教育的以為，只要為人妻、為人母就要用灑狗血的方式，無條件的為家庭付出，為先生孩子辛辛苦苦，這樣就會被感動？

　　真的是如此嗎？別傻了寶貝……

　　同樣是女人，只有端莊的女人可以被尊重、只有優雅的女人才會被珍惜。其餘的只有當瑪利亞或免費的應召女郎的份！

「服款」是命、「色彩」是運，穿對了……女人的好命好運用不盡

服裝款式及色彩，就像建築物的結構和外觀一樣，有非常相關性的連結。

一個女人把衣服的款式選對了，也等於決定了這個女人的命格，若是加上色彩也穿對，那麼整個世界哪來的陰陽失調、動亂及紛爭？更別提說有什麼歹命的女人了！

二十世紀，西方社會的女性藉由洋裝的軟勢力，讓美國成為世界第一強國，二十一世紀中國大陸的女性也是透過穿著洋裝，讓中國逐漸邁入世界第一的位置。別懷疑服裝可以讓女人產生的力量，端看妳穿對了沒！

雅婷是從事文具用品批發商的老闆娘，五年前因為和先生在教育子女及公司事務上出現許多紛歧，搞得讓她痛苦不已，甚至一度想離婚。

卻偶然在電視上看見我談基因色彩，也就是當時的「好命Yes色」節目。她半信半疑的以為，反正每天都要穿衣服，只是把服裝的款式和色彩做些改變，也許就能讓她從痛苦的深淵中爬起來！於是她就來找色彩大夫徐躍之了……

　　經過懇談，了解她的困擾和需求之後，我叮囑努力的穿，與其改變別人不如先改變自己！她把我的話聽進去了，也非常認真去執行我幫她量身規劃的「好運色月曆」裡每天的色彩搭配。

　　說也奇怪的是，經過了兩週之後，雖然雅婷一直覺得很不習慣目前的穿著，但是先生對她的態度卻有大大的轉變。特別是又談到孩子的管教問題，她先生竟然說了一句：就以妳的為主啊！這對雅婷來說是多麼不可思議的事情，原本主觀又固執的老公，竟然會說出這樣感性的話？讓她直呼太不可思議了！

　　神奇的是，他們夫妻倆的關係就在那時候開始，變得異常的和諧、異常的沒有紛爭，先生對雅婷的態度既是客氣又尊重！經過這五年，她倆不但沒有離婚，先生還以她的名義買房子，還買新車給她開。然而，五年前雅婷曾說服跟她有同樣遭遇的女性閨蜜一起來「基因色彩」改變，當時卻被她的閨蜜吐槽，說她太迷信！

　　經過五年，雅婷感覺自己就是個幸福的小女人，好命到常常覺得不踏實，而她的閨蜜卻已經走向離婚的道路，更讓人遺憾的是，她的先生雖然是富二代，離婚時半毛錢也拿不到！

　　其實這就是人生，女人的一生總有許多的十字路口，需要抉擇！一旦選對了，好命跟著妳一輩子，只是看妳要不要改變而已。

女人好命是天生，
誰也無法否認

　　妳可能不知道，男人為什麼要結婚？所謂：單陰不成氣、獨陽不成候，唯有陰陽調和才能成氣候。所以只要是婚後的男人，就已經沒有屬於他們個人的運了。也就是説，男人一旦結婚，他們的「運」就會跟著另一半的「命」翩然起舞。因此，一個女人的命好？命歹？真的會決定，甚至影響著身邊人的運（先生、孩子）。

　　所以，妳應該能了解為什麼我要女人一定要做個「好命女」？畢竟，只有懂得讓自己好命的女人，身邊的人才能因此好運。

　　女人是男人的「天」，也是轉動男人運氣的「軸」。男人絕對不能動手打老婆，打了她肯定會把自己的好運給打跑了。所以妳説，老婆能打嗎？老婆娶來就是要疼的。疼惜老婆的男人絕對是個好男人，必然也是好運相隨的人。

　　不過，話又説回來，為什麼總會有女人挨男人打呢？

　　「女人出舌頭，男人就會揮拳頭」有道是一個巴掌拍不響，如果妳是個説話輕聲細語、舉止溫柔優雅，凡事以「聆聽」為前提的貼心女子，妳想這個可能會動

手「打人」的男人不把妳緊緊的摟在懷裡、捧在手裡、愛在心裡才怪！除非這個男人是天生暴力或精神異常什麼的。否則，就是妳根本沒把當女人可以的「柔軟」展現出來，才會遇到無可避免的「硬碰硬」，女人的嘴巴硬，男人的拳頭就跟著硬，如此一來當然不會有好結果的。

林肯曾說：「無物強過溫柔！（There's nothing stronger than gentleness.）」

證嚴法師說：「引導先生做好事，走好路，是做妻子的責任。女人要用愛心、慈心和悲心來感動男人。」

我覺得對待男人，的確需要用點「心機」，可是千萬別把「男朋友」及「老公」混在一起比較，因為那絕對是不相同也無法比的。常聽女人抱怨男人婚前、婚後對待老婆的「態度」是兩個樣。可許多女人婚前不也是個楚楚動人的「女神」，婚後卻變成什麼事都要抓、什麼事都愛管，又不愛打扮的「黃臉婆」，外加「管家婆」！

所以，提醒妳千萬別用女人自己的心態去思考男人，否則妳將錯得更離譜，甚至也更容易失去把好命找回來的機會。

身為女人想好命，一定要做好心理建設，如果沒

把當真女人的心態調整妥當，妳是難以擠身於「好命女」之列的。其實，就像我們對待「孩子」或「寵物」一樣！如果我們是怎麼疼愛「寵物」，那就怎麼去「肯定」自己的男人吧！如同證嚴法師提到女人一定要發揮自己的「愛心、慈心、悲心」。

總之，妳認為是女人不懂經營自己的命運？還是命運讓女人不好過呢？說到這裡肯定妳的心中應該有答案。

既然是天意要女人去享有好命的權力，但是並不是所有的女人都能善用這個天賦，更別說要把「好命」加以延伸發揚。難怪，有這麼多的女人嫌自己命不好，還宿命的認為自己就是天生「油麻菜籽」。就因為這種想法讓女人無端掉入歹命的泥淖裡，才是令人擔心的。

為什麼我一再強調女人非得「好命」。即使一點小歹命都不行嗎？

我代替老天爺回答：「當然不行」！

要知道女人的「命」會不斷的影響著男人的「運」，因為女人是男人的「天」。因此，只要妳好命，妳身邊的人，包括先生、孩子甚至是父母長輩們，也跟著妳享有幸福快樂、好運連連的日子。反之，苦命的女人則可能使家人勞累艱辛、厄運降臨。

　　所以，為什麼有些家庭可以從「小康人家」晉升為「豪門世家」，而「富貴人家」卻也可能轉變為「家道中落」？多半還是因為女主人是否善用「智慧」發揮「好命」的關係。由此，足以證明女人妳有多重要！真所謂「一人得道，九族昇天」應該就是這個道理。

　　為了讓妳明瞭女人天生就該好命的事實，妳是不是已經迫不及待的希望我能給妳一個滿意的交代。

服款是命·色彩是運

一個女人把衣服款式選對了，
決定了她的命格！
再加上服裝的顏色穿對了，
好命、好運用不盡。

妳自己就是
改變命運的關鍵。

　　天地創造的「兩性」根本就有明顯的差異，這差異會使兩性間衍生出一些真理。從這些真理中，讓身為女性的妳知道應該如何享受自己「真女人」的角色，只要女人給自己找到定位，那麼發揮妳的好命基因就不再是那麼困難的任務了。

　　畢竟關於女人與男人之間，有些事還真的是天理不容我們違背。

　　從事「基因色彩」研究，這是醞釀多年的一股力量。我會寫這本書，主要的目的就是為了還原女人的「好命」天賦，並且希望女性可以發揮影響力讓自己和家人過得更幸福。

　　不過，我認為男人更應該認真的看完這本書。至少，我會讓所有的男人找到一個偉大的理由去疼惜、去呵護身邊那個足以幫妳轉動好運的女人。而且，我還要告訴全天下所有的男女，想「好運」、「好命」幹嘛去求人？妳就是改變自己命運的最關鍵。

　　但是，如果男人和女人彼此無法認知自己與生俱來的角色扮演，心態也無法調整，那麼就算妳請來天皇大老爺為妳改運兼解厄，也是枉然。最終的結果還是，女人就該命「苦」，男人注定該命「賤」。

　　十多年前從事電子業的桂枝，來跟我面對面諮詢

時，一臉愁苦和不滿的向我傾訴著，她說老天爺真的很不公平，跟先生開了這家電子零件廠12年了，希望讓公司可以賺更多錢，不計較辛苦的跟著員工一起打拼，沒日沒夜什麼事都做。先生卻可以閒閒的像個局外人，去唸他的EMBA，而桂枝自己卻常常累到真想暴哭一場。因為她始終以為只要努力，就一定會成功！老天爺也一定會保佑她們的生意會愈來愈好，但真的是這樣嗎？

她們有位上游廠商的老闆娘，跟她恰恰相反，每次陪先生到她的公司時，總是打扮得相當得體舒服，看起來就是個好命的女人……

有天她和那位廠商聊天時，就問到：為什麼你老婆這麼好命？每天都打扮得好漂亮，既不必擔心公司的訂單和營收，而你又那麼疼她？重點是為什麼你們生意這麼好？

接連幾個問號下來，這個老闆只回了她一句：我老婆就是穿「基因色彩」呀！現在我們全家也被她影響，連我和孩子也很認真穿！

這句話加深了桂枝想改變的動力，心想：自己每天都為了工作方便，而選擇舒服的上衣搭配牛仔褲，或是因為耐髒的考量，黑色長褲成了基本配備。然而，色彩大夫常說的：「方便就讓人當隨便」。這句話說得一點

都沒錯！自己的女人價值，其實是被自己穿丟了，連老天也不疼惜！

　　那年她來找我時，剛好是大過年的前夕，為了讓她快點好命！於是我幫她規劃從除夕穿到開工，每天的衣服款式和顏色。特別是以「洋裝」為主，並且禁止她繼續穿牛仔褲及黑色長褲。碰巧那年的春節假期特別的冷，偏偏大年初二我幫她規劃的是粉橘色的洋裝，搭配薰衣草紫色的外套，所有的親友見到她都覺得桂枝變美了，但也好奇的想問：妳不冷嗎？

　　她總是笑笑的回：寧可冷死，也不要衰死……

　　這句話，竟成了桂枝的至理名言。

　　從那年春節過後，妙的是她們公司訂單，意外的多了起來。她先生無形中也默默的扛起更多的責任，因為懂得穿對基因色彩當個小女人的桂枝，回到真正好命女的角色。到現在十多年了，她再也不敢穿回去那個曾經讓她很方便的牛仔褲。

A‧比較男女基因
先天差異

我們可以從男女「體型」的差別，找到答案。

老天給了男人「體力」卻給女人「智力」。也就是說：男人生來就該勞動，就該付出，用肩膀為女性和家庭扛起責任才對。

然而，女人只要善用自己的腦袋和智慧，適時的在男人身後給他溫暖的支持，甚至當他迷惘時，還能給予想法或建議。除此之外，女人就該好好享受自己好命的日子。畢竟這是老天原本創造兩性的旨意，可是現在能擁有這種智慧的女人好像不多。

上帝創造的「男人」，使男人擁有的是寬闊厚實的肩膀、發達的四肢、結實的肌肉及強健的體魄。形體上是「寬肩窄臀」，這表示男人生來就是要做勞動的事。所以，古人造字時把男人的「男」以田力兩個字放在一起，就是要提醒男性，做苦力的事本該是男人的事。

上帝創造的「女人」，讓女人擁有靈巧的腦袋、纖柔的四肢、細緻有彈性的皮膚、嬌弱的身軀和渾圓的下半身。形體上是「削肩豐臀」，這表示女人只要四平八穩的端坐著，動動腦袋、出個嘴，體力活就讓男人去做。所以，古人把「女」字以兩個「ㄨㄨ」來表示。可

見自古以來人們也認為女人只要把自己打扮得美美的，叉著雙手翹著二郎腿，凡事一切靠張嘴，萬事就OK！

我們再從兩性的感官特質來看，男人是屬於「視覺」動物，而女人則是「感覺」及「聽覺」動物。因此，肯定沒有任何一個男人抗拒得了裝扮優雅、端裝的溫柔女性，相對的也沒有任何一個女性抵擋的了舉止儒雅、風趣幽默且能扛起責任的男性。

這就是兩性間微妙的差異，然而當妳們在抱怨對方哪裡做得不夠好時，有沒有自我反省一下，自己又給了對方什麼？

既然如此……

女人，妳怎麼可以傻到用妳柔弱的肩膀去擔起那些本當男人該擔的事？也許就是有那麼多的笨女人，總是忘了老天賦予的「好命」基因。難怪許多女人總是不斷的喊著自己真命苦！

也常聽到不少女人說：「因為沒人要做，只好自己擔起來做」。

其實，這樣做只會寵壞一群本來還不算渣的男人，但因為妳們的耐操、能幹讓更多的男人愈來愈娘，當然也就愈來愈失能了！

　　所以，我也想問，當這群傻女人辛苦的擔起各種大小責任時，你們這些沒用的男人到底躲到哪裡了？

B・善用智慧的女人
才迷人

　　一個善於用智慧的女人，是不會凡事親力親為的，也只有不懂用智慧的傻女人才會傻傻的做！笨笨的扛！

　　妳的「沒我就不行」的心態，早就寵壞身邊應該擔當責任的男人了。真理告訴我們，只要女人懂得好命的過日子，那麼妳身邊的男人會加倍讓妳過更好的日子！

　　希望這句話沒有把妳搞得一頭霧水！

　　沒錯！相信妳絕對還沒完全搞懂我的意思，就是因為好多女性都搞不懂我這句話的意思，難怪有許多女人過得很辛苦！自己不懂得當個「好命」的女人，連身邊的人也跟著沒好運氣。

　　現在的女人，不知道是不會還是不願意把自己當女人看待？凡事總是要跟男人爭長短、比高下。其實，不會爭的女人，才是最大的贏家！懂得善用「裙頭」的女人，才能完勝男人的「拳頭」，這絕對是真理！

　　所以，只要妳能把女性的角色扮演好，就會是個成功的女人。然而，這似乎不是普世價值，所以兩性關係早已經嚴重的失衡了。

　　回頭看看過去那些提倡女權運動的女性領導人，從「運動」過後，別說自己的婚姻搞沒了，連家庭也弄得

支離破碎。

當然，這絕不是有智慧的女人所做出來的事。

我認為聰明的女人只要有「錢」，幹嘛跟男人爭「權」爭「理」，權力是甚麼東西？權力只是一群沒自信又自私的人搞出來的手段而已。

也許雖然爭贏了「權」與「理」，卻可能輸掉了女人最寶貴的「情」與「利」，想想真是不值得！

看到這裡，妳先別急著罵我！其實我只是要妳務實的看待兩性關係，把處理彼此關係的角度轉換一下！心態調整一下！讓自己展現出女人有智慧、有彈性的另一面。所以，如果妳還在抱怨自己「苦命」？那麼我是該說妳活該呢？還是繼續教妳如何當個讓人疼惜的「好命女」呢？要好命！別再為隨興的穿著找藉口，把衣服的款式和基因色彩穿對是好命的開始。

許多女人總是在面對需要出席某種重要場合，才會特別注意「我該穿什麼」？

要把每天當做是最重要的一天，所以，穿著是日常中一件大事，特別是穿在身上的「顏色」，因為它影響我們的不只是美醜而已。通往女人內心及意識的那扇門都是透過「服裝」，女人用「衣服」告訴別人，她們是如何看待自己的。

　　同時，女人身穿的「色彩」是讓人窺探她們內心慾望的一扇門。好的服搭，可以完整的勾勒出女人內在的氣質和修養。穿對色彩，更可以增進女人逐漸褪去的溫柔。

找回妳的
好命基因

　　每個女人都有屬於自己與生俱來的「好命」基因，端看妳願不願意去接受和改變？能跨出這一步才是關鍵。

　　至於，現在的女人到底好不好命這個問題，真是見仁見智。都已經是什麼時代了，沒有人可以阻擋妳往「好命」的路前進。只有執著和猶豫才是阻礙妳往好命的路邁進的絆腳石。

　　說來說去，女人的命還是可以自己掌控，只是有許多想法和既定的觀念是需要妳自己去克服的。

　　專家都說「性格」最難改，所謂「江山易改，本性難移」。不過，我就是要教妳用穿著的態度，也就是透過「基因色彩」衣著法，穿上自己對的顏色，從色彩中潛移默化，來「還原」妳真女人的本質，並成為一個真正「好命女」。

發現
自己的美好

　　「基因色彩」把女人共分為清晨、午后、黃昏、黑夜及黎明五個光源型，是根據每個人的膚色、五官線條、眼神、身型及性格差異來區分的，透過這個單元我要讓妳了解五大光源型的色彩Style。

　　「美」的定義，在不同的時代和不同的文化，會有角度上的差異。所以，「美」的標準究竟在哪？很難有它一定的準則，不過唯一可以確認的是，「美」沒有一定的規格和模式，「美」更無法用尺或秤來衡量。

　　不過，有個事實卻是妳無法否定的，那就是這個世界上妳是絕無僅有，除了妳沒有任何人可以取而代之。不管有史以來人類對美醜的定義有多懸殊？可知道21世紀已邁入了我就是我的「個人主義」時代，盲目的偶像崇拜及流行跟風，再也不能滿足個人主義的意識抬頭。所以，擁有黑頭髮、黃皮膚的我們更應該在新世紀的洪流中，找回真正的自己。

　　過去保守的社會裡，偶像崇拜是我們那代人一致的經歷，以為美女就應該是王祖賢、關之琳，直到近幾年的林志玲、蔡依林，然而它們都有個標準公式：鵝蛋臉、一字粗眉、雙眼皮、希臘鼻、菱角嘴，但是請想

想，如果每個女人都長得這副模樣，肯定是讓人彈性疲乏，甚至會失去努力的動力。

　　上帝創造所有生命，父母給我們獨一無二的個體。所以，妳必須承認除非是複製人或雙胞胎，否則全世界幾十億人口，根本是無法找到另一個同樣的妳。

DNA
INFOGRAPHICS
基因創造
獨一無二的妳

2nm

3.4nm

DNA pairs

45% 35% 30%

FACTS ABOUT DNA:

 DNA could stretch from the earth to the sun 600 times

We're all 99.9 percent alike

3×10^9 The human genome contains 3 billion base pairs of DNA

A fast typist, working eight hours a day, would take 50 to type out the human genome

 Adenine

Thymine

 Guanine

Cytosine

A・基因創造
獨一無二的妳

　　基因，是讓每個生命體都能成為獨一無二的重要關鍵。所以，除了外型包括身高、長相、膚色、髮色以外，連內在性格一樣受到基因的支配。即使是些許的差異如：膚色、髮色的深淺、五官的配置、身材的高矮、胖瘦，都會讓妳和別人不同。別以為就是這麼一點點，卻可以讓我們從這些差異中，找出自己與眾不同之處。

　　從膚色、五官線條、眼神、身型和性格的區別，是要妳能確認自己天生「好命」的色系。因為，穿對和穿錯會讓妳的人生有著極端差別。簡單的說，就是如果妳是暖色系的人，卻總是穿寒色系的衣服，那麼妳肯定是強勢又幹練，相對的也會把自己搞得勞碌且辛苦。相反的，如果妳是寒色系的人，選擇的服裝卻都是暖色系，那麼長久下來，妳會變得安於現狀、不思進取、得過且過。總之，每個人都有自己的色彩，穿錯了！肯定不會讓妳好命和幸運的。

　　一般人對顏色的理解，都只停留在色彩分寒暖色。屬於寒色的有藍、紫、綠，屬於暖色的是紅、黃、橘。然而，這和我要告訴妳們的寒暖色有非常大的區別。我所謂的寒暖色卻是指所有顏色，包括紅、綠、黃、藍、

紫、粉紅、咖啡、灰、白，它們的區別只是在「色味」上，也就是說：即使是紅色，卻因為帶「黃味」的橘紅，和帶「藍味」的辣椒紅，顯然對不同色系的人便會產生不同程度的影響。

　　人也有分寒暖色系，寒暖色系的人是如何產生？又該如何去區分呢？

　　其實，不是只有黃種人才有基因色系上的差異，就連其他不同膚色的人種一樣，也都有寒、暖色系的區別。因為人的身體裡有黑色素（Melanin）、及血液中的血色素（Hemoglobin）、細胞中的角蛋白（Keratin），就是因為這些成份分佈的多寡，使得每人的膚色、髮色、眼球、唇色及手掌的顏色皆可能各有不同。所以，會產生寒暖色系質性，就是由這三種色素質所構成的。

基因色彩膚色系統[®]

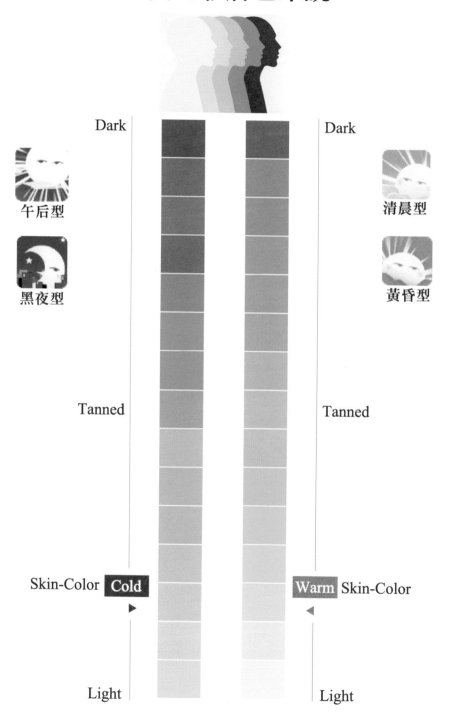

　　所以，請不要再以膚色的黝黑或白皙來斷定自己適
合或不適合某個顏色，能夠穿出好運氣，就是好色彩。
因此，只要是人，不管是黃、白、黑、紅、棕色人種，
也無論是紅、綠、黃、藍、紫、粉紅、咖啡……只要是
適合妳的色系，好好認真穿，都可以讓妳擁有好命、好
運氣！

　　黃種人若依照基因條件區分，至少有三十六種以上
的膚色，要找到自己的色系，只要從黃種人的膚底分出
「金黃」和「青黃」，便可以初步判斷自己是暖色系，
還是寒色系了。

B‧色彩來自
黑夜到天明

　　科學家牛頓說：「色彩就是光源本身」，沒有「光」就算妳有一雙雪亮的眼睛又如何？色彩的產生及變化時時刻刻受到光的影響。相信妳一定有這樣的經驗，當身處在黃色的光源下，會感覺溫暖、舒服，也較沒壓迫感。可在白色的日光燈下，雖然清晰明亮，卻也較赤裸而犀利。這全都是光源的色溫導致色彩「色味」的差別，色味不同，感受性肯定也大大不一樣，就像「一天」從清晨、午后、黃昏、黑夜到黎明，每個時分皆有它獨立的色彩場域。

　　由於地球的轉動，在不同的時段產生不一樣的光源變化。這變化，除了呈現不同的色彩群像，也深刻的影響到每個存在這個大自然空間裡的妳。

　　地球上的一天有24小時，依照光源強弱的變化，可將它分成五個時段；以地平線為橫軸，日夜區隔為陰陽，形成五種不同的光源時段分別為：清晨、午后、黃昏、黑夜及黎明，這五個時段是由於地球面對太陽自轉時，光源遠近，色溫強弱所產生的變化。

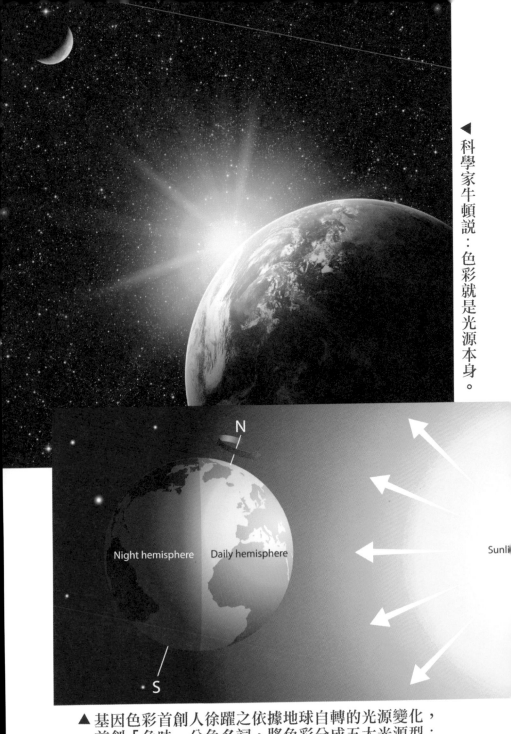

科學家牛頓說：色彩就是光源本身。

Night hemisphere　Daily hemisphere

N

S

Sunli

▲ 基因色彩首創人徐躍之依據地球自轉的光源變化，
　首創「色味」分色名詞，將色彩分成五大光源型：
　清晨型、午后型、黃昏型、黑夜型、黎明型。

五大光源型

清晨—淡黃色系

柔和的朝陽是充滿健康活力的橙黃色。

午后—淺藍色系

炙熱的烈日是令人刺眼的銀白色，襯著清朗的藍天。

黃昏—金黃色系

浪漫的夕陽是熱情溫暖的橙紅色。

黑夜—寶藍色系

夜晚的霓虹燈、萬家燈火，冰冷的月光和星光。

黎明—中性色系

體力耗盡而成的寂靜，剩下的是微弱的星光和準備升起的曙光。

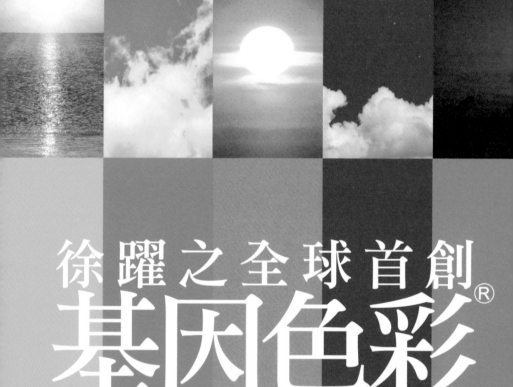

徐躍之全球首創

基因色彩®

基因色彩商標 ®

智慧財產局商標檢索

以貌取人，
以色誘人。

色彩
不只是色彩

　　妳常因為不知道穿什麼，而選擇「黑色」嗎？還是為了簡單搭配，選了黑色？美國著名的色彩顧問兼知名醫學專家Diana Maberly指出，穿黑色衣服的人，不只是因為它容易搭配，多半還是想刻意隱藏自己內心的不自信及一種不安全感。

　　的確，妳若想要好命、好運，穿黑色只會適得其反。黑色只對極少數的放射線起作用，卻阻隔了大部份有利光源。我們的身體接收不到好的光源，除了皮膚容易老化以外，心情也會受到影響。低落的情緒，怎麼會有健康的身體及好運氣呢？

　　色彩，它不只是色彩而已，每一個顏色都蘊藏許多妳想像不到的學問和養分。如何選擇屬於自己好命的色彩？

　　要找到屬於自己好命的色彩前，妳必須先花點時間好好的認識一下自己：

　　我把色彩區隔為五個光源型，分別有：

基因色彩首創人徐躍之®
五時光源變化圖

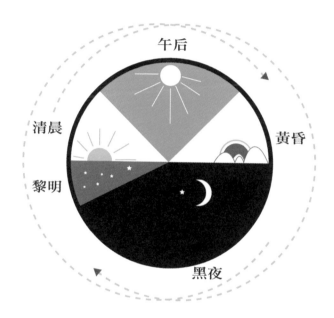

午后

清晨　　　　　　黃昏

黎明

黑夜

由於地球的轉動，在不同的時段產生不一樣的光源變化。
這變化，除了呈現不同的色彩群像，也深刻的影響到每個
存在這個大自然空間裡的妳。

　　（1）清晨型（2）午后型（3）黃昏型（4）黑夜型及（5）黎明型，但東方人仍以清晨、午后、黃昏、黑夜為主要的四個光源型。

　　我以膚色、性格及24天象做為鑑定基因色彩的條件。

　　關於24天象的產生，是由一天24小時的四個時區，因節氣的不同，衍生出的各種天象，經過我的整理之後，劃分為24組，因此稱之為24天象。然而，每個天象也會因為個人出生的日期及基因條件的不同，而可能出現24、48、96、192、384、768、1536組……甚至更多的性格特質，是讓人難以想像的。妳做好準備來了解自己更多了嗎？

妳今天穿對
基因色彩了嗎？

Morning
Afternoon
Dusk
Night
Dawn

「當個女人，就該好命一輩子」
最新講座場次

DNA
Morning G-Col

膚色	以白偏金黃透明的膚色為大多數，有些雙頰略有淡金色雀斑。 不易曬黑，日曬後顯得膚色不均，容易呈暗黃色，膚色偏黑帶黃者也不在少數。
性格特質	善解人意，偶爾喜歡鑽牛角尖。 個性謹慎、務實，沒有十足把握就不輕易變化。 一旦確認關係，便值得倚靠。 心思細膩，對信任的人友善。
24天象	清晨型進入不同的天象，分別有： 水雲象、晨霧象、朝露象 晨曦象、晨風象、朝陽象

Morning

清晨型

G-Color System	G-Color System	G-Color System	G-Color System

G-Color System	G-Color System	G-Color System

光源色彩群

▶ ○大基本色系
帶黃色味

G-Color System	G-Color System	G-Color System

DNA
Afternoon G-Col

膚色	以青黃為膚底，灰棕色的也不少。 膚色健康均勻，白者較少，容易感光而顯得黝黑。曬黑後呈巧克力色。 膚色白者，雙頰略帶粉紅色澤。
性格特質	個性直率，不喜歡拐彎抹角。 期待被肯定、被重視！ 渴望受人尊重，為了求全而可以採取低姿態。 喜歡獨來獨往，卻也黏人。 敏感又神經質，愛幻想也愛吹毛求疵。
24天象	午后型進入不同的天象，分別有： 驕陽象、藍天象、烈日象、烏雲象、雷雨象、彩虹象

Afternoon

午后型

光源色彩群

10大基本色系 ▶
帶藍色味

G-Color System	G-Color System	G-Color System	G-Color System
G-Color System	G-Color System	G-Color System	
G-Color System		G-Color System	G-Color System

DNA
Dusk G-Col

膚色	類似南美洲人具金屬質感膚色，以金黃為膚底色。曬黑後呈古銅色。牙白帶金黃色味。
性格特質	個性風趣、幽默、喜歡新鮮事物，是個十足的好奇寶寶。愛玩耍，容易厭倦一成不變的狀態。看似獨立，卻又依賴。重視效率，不愛拖泥帶水也可能因為花心，而無法專心！容易自我為中心，又死愛面子。
24天象	黃昏型進入不同的天象，分別有：餘暉象、夕彩象、夕陽象、彩雲象、晚霞象、晚風象

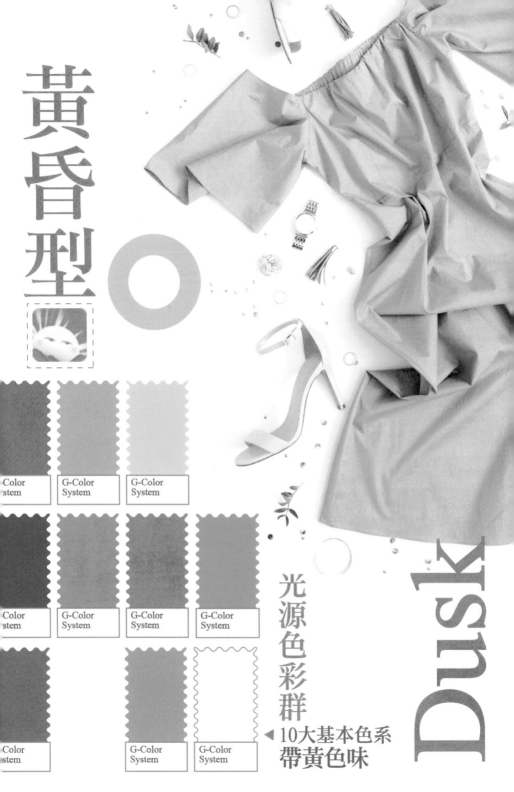

黄昏型

光源色彩群
◀10大基本色系
帶黃色味

Dusk

G-Color System

G-Color System

G-Color System

G-Color System

G-Color System

G-Color System

G-Color System

G-Color System

G-Color System

G-Color System

DNA
Night G-Col

膚色	較為兩極化，不是非常白皙，就是較黝黑。 均以青帶點藍的膚底色為主。 青膚色帶些玫瑰紅，雙頰白皙者，不易曬黑。
性格特質	個性傳統、值得依靠。 性格執著，會變得死腦筋能幹，卻沉默寡言且四平八穩，常因過於自我保護，變得難以相處。 容易缺乏安全感，而給人感覺貪心。
24天象	黑夜型進入不同的天象，分別有： 星月象、夜霧象、星光象、霓虹象、月光象、星河象

Night

光源色彩群

)大基本色系 ▶
帶藍色味

黑夜型

G-Color System	G-Color System	G-Color System	G-Color System

G-Color System	G-Color System	G-Color System

G-Color System	G-Color System	G-Color System

DNA
Dawn G-Co.

認識有關黎明型色彩群

黎明型的所有色彩均帶著
灰色味,因此它並不適合
我們東方黃種人。
這類色彩較適合極白或極
黑膚色的人種使用。
但往往市面上許多衣服均
為黎明型的人設計。
它們不新不舊的,顏色穿
在身上無法映襯出漂亮氣
色,而且黎明型顏色是其
他色彩學無法也無從分類
的,以致許多東方人誤用
。

黎明型

光源色彩群

G-Color System

G-Color System

G-Color System

G-Color System

G-Color System

G-Color System

G-Color System

G-Color System

G-Color System

G-Color System

▲ 10大基本色系
帶灰色味

Dawn

妳也可以
上網鑑定基因色彩

　　我們知道再厲害的人都會遇到問題，如果不怕麻煩，遇到問題就去找方法、去面對，一定沒有解決不了的，何況我只是要妳身穿好色彩，認真當個好命女！

　　都已經是21世紀了，與其一一的去比對基因條件，現在有更快速鑑定自己基因色彩的方式，妳可以直接上基因色彩官網https://www.genecolor.com，透過我集結三十年來大數據資料，獨創了精密建置的電子鑑定系統，專業客觀分析找出屬於妳的基因色彩。依照流程鑑定出基因色彩之後，我會給妳屬於妳的光源型及24天象精準的性格分析，妳還可以得到妳目前生命色彩波階的位置及解析，重要的是妳可以得到所有讓妳好命的「基因色彩」色譜。

　　常有人問我：穿對色彩真的這麼重要嗎？如果穿錯又會如何呢？

　　簡單的說，穿對「基因色彩」能使人心情愉快、身體健康、家庭、事業及人際關係和諧。「基因色彩」可以提升女人的氣，讓「運」更順暢。如果每天都穿錯顏色，妳還是一樣過日子，只是「好運」的過一天，「苦命」也是過一天，看妳選擇怎麼過而已。穿對色彩會帶來「好運」，而穿錯只會讓妳「苦命」連連！

當個女人，
就該好命一輩子
（運氣篇）

　　既然生為女人，就該好命一輩子！這是色彩大夫徐躍之不斷努力的目標，我覺得任何一個女人，都應該要好命，除非妳不要？

　　鑑定完基因色彩之後，我會幫妳精算出屬於妳個人的「生命色彩波階」，透過每一年的色彩磁場來解決妳人生道路上的各種煩惱。人的命運是色彩堆砌成的一個大圓圈，這個圈圈是由人體每年釋放出一個又一個色彩產生的。

　　我們的身體本來就是一座色彩豐富的小宇宙，每年會隨著個人心智的變化，共振出一組特定的色彩磁波；由人體的七脈輪加宇宙大自然的三現象，讓我們的生命周期呈現出十個色彩波階，它們分別為（七脈輪）紅、橙、黃、綠、青、藍、紫、（三現象）黑、灰、白，這每一個釋放的「色彩磁波」影響著妳我當年所產生的運氣。

　　不論哪個人都會有命運起落！運氣好壞的差別，都是每年不同色彩和妳的身心共振後產生的狀態，我把這個影響著我們命運的圓周稱為「生命色彩波階」（圖示1）。

　　1994年我提出「基因色彩」，並在1996年出版成冊。成為全球首創「基因色彩」的第一人。

基因色彩首創人徐躍之
生命色彩波階

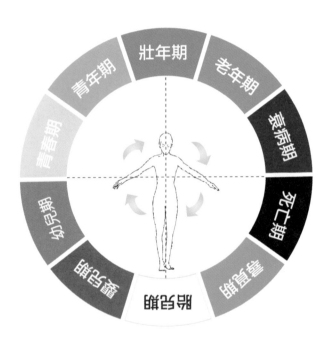

我們每個人生命週期呈現出十個色彩波階，這每一個釋放的「色彩磁波」，影響著妳我當年所產生的運氣。
我把這個影響著我們命運的圓周稱為「生命色彩波階」。

　　隨後又創出「生命色彩（十年）波階」，這個「生命色彩波階」一直在提醒著我們，生命是一種循環。而且，每個人每年所走的「色彩波階」不會是一樣的。也許2022年我在「紅色波」，妳卻可能在「紫色波」。這每個波會因為顏色及波長的不同，讓人有不同的運氣產生。命運的循環雖然是「週期性」的，卻也可能是「相對性」的。

　　從尋常的觀點來看我們的命理，它應該是像彩虹一樣，紅、橙、黃、綠、青、藍、紫、黑、灰、白，依序輪流，每個色彩為期一年。並且大致在每年的年中，也就是六月開始進入下一個波階。十個色彩走一輪就是十年，如此周而復始。這是天定的「自然法則」，基本上是不會改變的。

　　在色彩大夫三十年的「臨床」實驗中，的確看過很多女性因為穿對「基因色彩」而改變了她們自己的命運。

　　在金融業服務的王小姐，三年前本來應該進入了一般人最不喜歡走的「黑色波」，卻由於接受我的建議，一直認真確實的穿對「基因色彩」。即使在黑色波，卻由於色彩的力量，讓她的心態足以從「黑色波」轉向它對面的「黃色波」（圖示2），大大的扭轉當年的運氣，

業績表現是公司的Top 1。由此可見命和運雖說是一體，即使我們改不了「命」，而「運」卻可以因為穿對了色彩，調整心性後，由負轉正改變了。因此，只要認真的穿對色彩，想要讓自己年年如意、月月平安、日日順利不是夢想。

十個波階，十種力量

紅、橙、黃、綠、青、藍、紫、黑、灰、白，是十個色彩波階，我們可以從每個顏色的性格去感受當年妳可能產生的力量，這個力量簡單的說，就是「運氣」。

• 紅色波階

人的好運就從「紅色波」開始的，紅色是中國的代表色，也是中國人最喜愛的顏色。它代表好運即將到來，當妳進入這個波之後，表示妳的心智已經慢慢向上爬升，不再像前幾年一樣，失意、頹喪，甚至有放棄的念頭。除此之外，妳開始擁有了助力，會受到家人或親友的眷顧與協助，阻力也開始變少了。整個人感覺好運不斷，人生順暢！但妳若是一個不喜歡受朋友幫助、被家人呵護的人，那麼這一個波妳便感覺不到它的好了。

・橙色波階

接著而來的是「橙色波」，這一波妳仍然可以得到許多的助力和照顧。只是照應和幫助妳的人已經不止於妳的家人朋友了，更多的是妳可能根本不認識或萍水相逢的人。因為這一年妳開始像個學會走路的孩子，跨出家門，迎接妳的是更多的長輩和貴人。因此，這一年妳若懂得廣結善緣、抓緊貴人，將會為妳未來的幾年打下非常好的人脈基礎。

・黃色波階

當妳走到「黃色波」時，這一年我稱它為十年周期中的「青春期」，即使妳已經50歲了，一旦進入這個波階，妳會像個青春期的大孩子一樣，超有活力，主觀、自信、卻也容易變得自我。由於「黃」色是所有色彩中最搶眼的顏色，在生活中被用在「警示」或「警告」的部分不勝枚舉。因為它最容易引人注意，也容易成為眾矢之的。因此，在「黃色波」這年一定要多展現自己實力與才華，並且隱惡揚善，才能順利的通過無情的檢驗和正向的肯定！

• 綠色波階

進入「綠色波」之後，妳已經是個人魅力達到最成熟，同時也是最容易將個人能力發揮和拓展最強盛的一年。妳可以行有餘力的去做妳以往想做卻使不上力的事，例如同時兼兩份工作或是將本業再擴大經營，當然加碼投資也是在「綠色波」可以義無反顧的。這個波階可說是自信與野心同時並存的一年，必須小心的是它卻也可能同時自相抗衡、自我矛盾喔！因此，妳不得不特別的注意！否則，容易因為氣焰太盛而得罪了別人，甚至功高震主而遭小人所陷。

• 青色波階

走到了「青色波」這一段，已經是十年波階的頂峰了，也就是說妳的心智和運氣如「青」色一樣，爐火純青。所以，企圖心及慾望都很強，自主性和掌控力也邁向高峰。如果能把這樣的能量用在正途上，將大有可為也容易實現，不會只是淪為空談而已。然而，青色波卻是個必須見好就收、並且靜心等待收成的一年，假使因心氣太盛而衝過頭或轉換跑道的話，可能會讓妳有半途而廢、前功盡棄的遺憾！因此提醒人在高峰的妳，必定要更加謙虛、低調才能安然渡過這一波心智大起，卻也

可能大落的狂潮。

• 藍色波階

它是個性格、心智和運氣開始放緩的一年，完全有別於黃、綠、青那幾年的橫衝直撞！往好處想，就是這一年妳不必再繃緊神經，沒日沒夜的工作，妳可以放慢腳步，好好把前幾年所進行的事務，持續下去！只要延續就好，別去妄想要開創新的局面或是走新的路。當然，有好就有壞，壞的是，妳不再像前幾年凡事帶勁，披星戴月、過關斬將。所以，到「藍色波」這一年，妳的任務就是放慢腳步，等待收成就好。如果妳還想像前幾年帶頭衝刺，那麼只會讓妳筋疲力盡，徒勞無功喔！

• 紫色波階

走到了「紫色波」，別以為它和這個波的顏色一樣浪漫！其實「紫色波」，是十年波階中情緒最不穩定、心態最亂的一年。它充滿著波折和變數，所以容易讓人惴惴不安，看不到希望。即使如此，這一年反而在人際關係上資源豐富，如果妳願意開口，絕對不會被拒絕！不怕妳沒有、就怕妳不要。由於「紫色波」是個短而強的波，因此它容易帶來意想不到的震憾，所以會使人思

緒混亂而做出錯誤決定。如果了解這一波的特性，建議妳不要在這一年做些重大決定，否則容易一步出錯，步步皆錯！

• 黑色波階

若從顏色來看，「黑色波」應該是個讓人畏懼的一年，但真的是如此嗎？與其說是畏懼，倒不如用「神奇」來形容它。的確，「黑色波」同時帶來失望和希望、困惑和反省、死亡和重生這種相對的衝突。也就是說，如果妳能在進入黑色波這一年，重新打起精神，將有機會獲得肯定，甚至被提拔或晉升；反之則可能是，悲觀、失望進而消沉、頹喪……。所以，如果能在黑色波這年，做好心態的調整，那麼即使是藥石罔效的死馬，也可能敗部復活。

• 灰色波階

如果要用一個字形容「灰色波」，那麼「停」，是最恰當不過的。這一年妳可以把所有身外事物做一個Ending，因為不會再有高峰，所以什麼都不要想。一切回到「本我」的點上，好好思考怎麼讓自己休息和放鬆，或是如何充實自己，甚至給自己一個長假出國走走！畢竟

這一年在工作上的事皆難以突破，也容易呈現空窗期，休息、充電、學習反而可以得到意想不到的收穫。我常提醒在「灰色波」的人，這會是妳十年一輪中，最好命也最能有「偷懶」藉口的一年，一定要好好珍惜把握。

・白色波階

所謂「一元復始、萬象更新」，是最足以形容「白色波階」的狀態。它剛好夾在停滯且無力的「灰色波」和好運起點的「紅色波」之間，所以我常告訴大家，「白色波」是個好運的開始，但不是好運的一年。主要的原因是，在於這一年妳本身的能量皆已耗盡，簡單的說，就是電池已經沒電了。所以，必需擷取大量由外界給妳的能量，因此這一年中會出現重整及混亂的現象，心態也極其脆弱和不穩定。好處是「貴人」運非常旺，如果善加掌握，將會是好運的一年！

明天穿什麼？
還好有「好運色月曆」讓妳
迅速、優雅、好運氣

　　每天起床，妳是否跟所有女人犯了同樣的困擾，就是翻遍了衣櫃，卻不知道要穿什麼好？即使美美地化好妝，一套套試了又試的衣服，卻無法讓自己心滿意足，上班、約會總是因為這種雖小卻又影響門面的事給耽誤了，搞得讓人心情很不美麗。如此的困擾卻每天不斷重複著，即使沒剪標的衣服也已經堆滿衣櫥，卻永遠覺得少了那麼一件讓自己滿意的。

　　我們都知道，妳想要做財富管理，有理財專員為妳把關；想要常保年輕，有美容顧問替妳維護；想要買房，有房屋仲介幫妳過濾房源。然而，如果能有一個「好運色月曆」，能告訴妳明天出門要穿什麼衣服、選什麼顏色？那麼，這會是多麼幸福的事。

　　多數人在還沒弄清楚什麼是適合自己的同時，只要流行什麼，就一窩蜂地模仿，照單全收。弄得每個女人都像是穿制服一樣，完全沒有自己的風格和特色。所以，女人的一生為什麼會有這麼多的阻礙和困擾，不就是因為大多數人不經思考的穿著，才讓所有的問題就像汙垢一樣卡在身上。例如：黑色服裝只會阻礙女人氣場，讓好事不來、歹運連台，可偏偏服裝界把它當成基

本款。至於海軍藍也是讓不少女人歹命又難以翻身的地雷……。

　　所以色彩大夫才要不斷地提醒妳，穿對色彩了嗎？就是要先摒除不適合自己的色彩，才能讓適合自己的衣服穿在身上。如果每天做有規劃的穿著，配合當日的磁場做正確顏色的選擇，那麼從心情到運氣，都會因為穿對色彩，而有莫大的轉變。人在穿錯了色彩時，就像一顆上好的寶石蒙了灰塵一樣，無法發出火光。沒有光芒的寶石，等同於一顆沒有價值的石頭！

　　的確，這是色彩大夫徐躍之，從事「基因色彩」三十個年頭以來，最想要做的事。我理解許許多多身兼二職，甚至是斜槓Plus的女性，對於每天出門要穿什麼衣服，才能得體又正確有全盤的對策。因此，提出了「迅速、優雅、好運氣」，這樣的想法。

　　我們衣櫥需要透過基因色彩過濾與整理以外，妳更加需要有「好運色月曆」來幫妳每天快速解決–穿得對、穿得優雅。來跟著色彩大夫輕鬆幫妳解決穿衣服的煩惱吧！

每天「好色」，
讓妳天天好運

　　其實，只要是身心狀況正常的人，一定都有屬於自己偏愛的顏色，除非是曾經經歷過足以憾動妳人生，或不幸遭遇及對前途失去鬥志的人，否則，任何人都有「好色」的本能。

　　但妳可曾想過，我們天天看的、用的、穿的、吃的，甚至所偏好和色彩相關的一切，究竟是否適合妳？

　　不要以為，只要我喜歡，有什麼不可以？因為色彩不只是色彩而已，穿上「基因色彩」會讓人錦上添花，色色出色。可是穿錯了色彩，它所產生的傷害正安靜卻強勢的侵蝕妳的一切，包括了情緒、思考、人際、健康，由裡到外，然而妳還沒有警覺到嗎？

　　自然界是一個無限大的磁場，而「人」就是一個迷你的小磁場。所以當任何一個生命體降臨時，就開始產生屬於妳自己的小磁場了。而妳這個磁場所需要的能量，便是來自除了太陽所發射的光源外，還有空氣和水。不過我們每天穿在身上、看在眼底、吃在嘴裡，所有一切和顏色有關的事物，都直接反映了人的磁場與心靈深處環環相扣的玄奧。

　　然而，大自然裡最懂得美感，甚至把色彩學問展現極致的，並非自許為萬物之靈的人類。看看鳥中之王的孔雀，當開屏的那一剎那，身上炫目繽紛色彩，讓人為之屏息！再看看海洋裡熱帶魚大膽的用色，才是華麗的令人稱奇，還有非洲叢林裡各種植物，在配色上更是顛覆了我們所能想像的。

　　除了人以外，自然界數不盡的動、植物，它們都本能的把最適合自己的顏色放身上，來襯托自己的獨特性。而自稱萬物主宰的人類，竟然每天都把不對的顏色往身上穿，結果穿出了許多煩惱和困擾，然後再去求神拜佛、算命卜卦，結果問題還是無法解決……

　　殊不知「基因色彩」才是解決人心困惑的關鍵之鑰。

　　有些並不適合妳的色彩，但是當妳覺得它很漂亮，甚至吸引妳去接受它時，妳可要小心了！千萬別當「謬色」的奴隸而自誤。錯誤的顏色會把你悄悄帶入負面的思考和情緒中。所以，充分認清什麼顏色是妳必須遠離的，否則妳永遠都只有不斷的和好命及好運擦身而過。

　　色彩若以彩度、明度及色味，來計算至少有數千萬之多，但在眾多的色彩中，並不是每個顏色都可以吸引妳，也非每個顏色都可以讓妳變好命，所以：

1. 不適合的色彩會讓妳顯得平凡無趣。

2. 不適合的色彩會把妳的缺陷表露無遺。

3. 不適合的色彩會造成情緒失調。

4. 不適合的色彩會導致與人溝通的障礙。

5. 不適合的色彩會攪亂衣櫥，讓妳難以翻身。

當妳鑑定完「基因色彩」之後，確認了色彩身分，並賦予妳的「天象」，那麼就請依照「好運色月曆」好好的認真穿著屬於妳每一天的顏色。不論妳是清晨、午后、黃昏、黑夜、黎明哪個光源型？或24天象中哪一個？但可以肯定的是，每個人都有屬於自己的紅、綠、黃、藍、紫，而這每個顏色也都有它特定的養分及能量，就像我們吃進肚子裡的食物一樣，要均衡，才能得到真正的健康，每天穿對色彩的概念，不也就是如此。

穿上色彩智慧，
脫下色彩心魔。

　　如果妳覺得當個好命女真的很重要，但偏偏道理人人會說，道理人人都懂，只是知易行難啊！若要真正做到完美，卻可能還差個十萬八千里，怎麼辦呢？

　　色彩大夫幫妳整理了成為好命女的13條增進智慧的準則，及一條色彩心魔，來告誡所有想成為好命女的妳。並透過穿著「色彩能量」來補足妳所欠缺的元素，以下各個準則裡均有建議的色彩。

　　但無論是哪個顏色，都必需依照自己的「基因色彩」來穿著，例如：藍色又分土耳其藍及海水藍，那麼清晨及黃昏型可挑選土耳其藍，而午后、黑夜則適合海水藍，依此類推。以下的穿色準則，對想當個「好命女」的妳，可一定要好好學習及拿出行動力。

色彩大夫日記
彩繪占卜

請依直覺在每件洋裝上彩繪

我的暱稱 /

想請教色彩大夫，哪一個磁場的問題：
‧事業工作‧情感婚姻‧人際關係‧親子關係‧情緒健康

說明事項：
1. 請直接書上彩繪，並請寫上暱稱及圈選哪一個磁場，拍照發訊至官方臉書粉絲團。
2. 幸運抽中者，色彩大夫將於官方臉書粉絲團的色彩大夫日記直播節目中解析。
　播出日期不另行通知，請多留意色彩大夫日記直播節目。
3. 限定新書上市活動，自行影印無效，活動至2021年10月31日止。
　本公司並保有最後活動異動權利。

facebook 基因色彩首創人徐躍之

1.讓另一半疼愛
的色彩

「水蜜桃紅」

　　是不是已經好久沒有感覺到什麼是「被愛」了？當
妳期待被人疼愛的同時，要不要試著先展現妳的溫柔，
嬌寵一下對方呢？只要妳願意釋出柔軟的身段，將會發
現妳所做的一切都是值得的。

　　「水蜜桃紅」是個讓女漢子變嬌嬌女的色彩，趕快
挑一件水蜜桃紅色的洋裝，穿上去立馬讓不服輸又剽悍
的妳，變得溫柔又惹人疼愛喔！

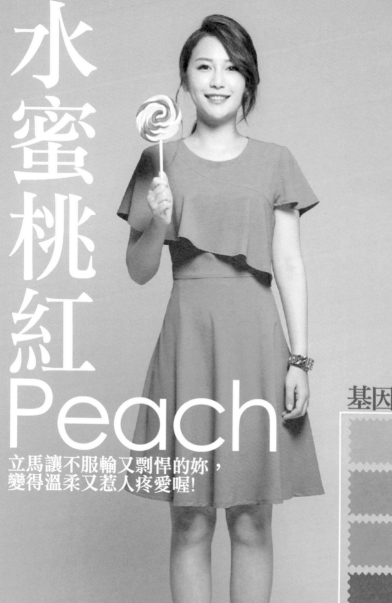

水蜜桃紅
Peach

立馬讓不服輸又剽悍的妳，
變得溫柔又惹人疼愛喔！

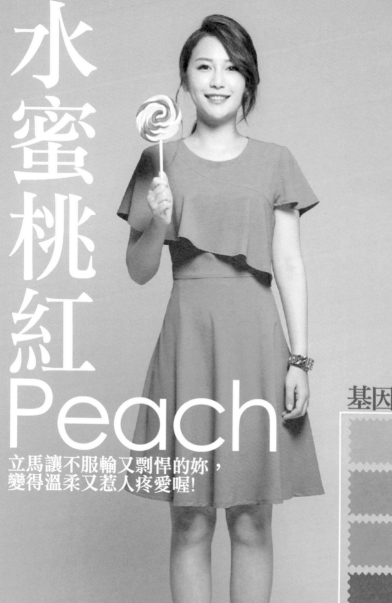

基因色彩®

G-Color System	清晨型	
G-Color System	午后型	
G-Color System	黃昏型	
G-Color System	黑夜型	
G-Color System	黎明型	

2.說話變得輕聲細語
的色彩

「淡紫」

　　人很奇怪，對外人講話總是可以輕聲細語，反而對自己最親近熟悉的人卻是用吆喝、嘶吼的方式來表達情緒。為什麼會這樣？其實，都是因為我們忘了相敬如賓的距離。如果妳也厭煩自己老用這樣的態度對待親密家人？

　　那麼，快點去挑一套淡紫色的小洋裝吧！它會讓妳不斷提升自己的高度，讓妳和親近的人，彼此關係變得更有質感。

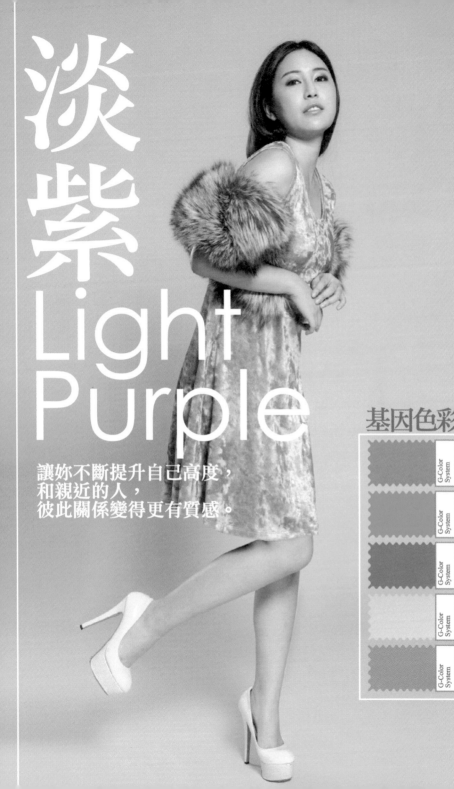

淡
紫
Light
Purple

讓妳不斷提升自己高度，
和親近的人，
彼此關係變得更有質感。

基因色彩®

	G-Color System	清晨型
	G-Color System	午后型
	G-Color System	黃昏型
	G-Color System	黑夜型
	G-Color System	黎明型

3.穿上舉止溫柔婉約的色彩

「中等紫」

現代的女性可能是受到新思維、新潮流的影響，不管在想法上或行為上是越來越趨近於中性，難怪越來越多的女強人和女漢子！所以什麼是溫柔婉約？什麼叫柔情似水？許多女人早就忘光光了，這也讓婚後不幸福的女人越來越多。如果妳也擔心會失去女性應有的溫柔婉約？

那麼，趕快找一件中等紫連身及膝洋裝穿吧！它會讓妳的舉止變得溫文儒雅，一顰一笑楚楚動人喔！

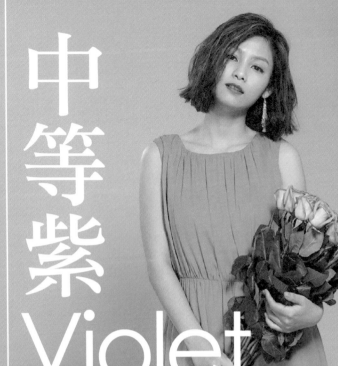

中等紫
Violet

讓妳的舉止，變得溫文儒雅
，一舉一笑都楚楚動人。

基因色彩®

G-Color System	清晨型
G-Color System	午后型
G-Color System	黃昏型
G-Color System	黑夜型
G-Color System	黎明型

4.可以細細「聆聽」
的色彩

「蘋果綠」

　　安靜的「聆聽」是很難的一件事，不管對象是誰，特別是最親近的男人。多數人都希望自己是被人順從而不是被人牽著鼻子走。所以，如果妳能把「聆聽」的功夫做到家，那麼妳將是表面雖有折損，實質卻受益的大贏家。

　　那麼快去換上蘋果綠的小洋裝吧！它會讓妳對任何事物及各種人際關係，都能產生興趣而不覺得厭煩。當妳把「聆聽」的功夫做到家時，妳絕對會是個走到哪都受人歡迎的小可愛。

蘋果綠
AppleGreen

讓妳人際關係變好，
受人歡迎，人氣旺。

基因色彩®

G-Color System	清晨型
G-Color System	午后型
G-Color System	黃昏型
G-Color System	黑夜型
G-Color System	黎明型

5.讓妳變得「柔軟」的色彩

『粉紅』

當個女人，無法柔軟是很不可思議的事。其實女人若是「剽悍」那是多麼違背自然法則的。所以，很多個性剛烈的女性在過了更年期之後，雌激素會迅速減少，雌激素減少將使女人變得「中性」，衰老得比較快，晚年該享有的好命也會大打折扣。這就是沒有培養好自己好命天賦的後遺症。

趕快穿上「粉紅色」的小洋裝吧！它能讓妳漸漸找回失去的女人味，當女性荷爾蒙再次回到身上時，肯定能讓妳收復被疼愛和被憐惜的版圖。

粉紅
Pink

找回失去的女人味，
讓妳收復被疼愛和被
憐惜的版圖。

6.用點「小心機」的色彩

「天藍」

　　耍心機當然不是件好事，但是如果是為了讓自己跟身邊的人都能更好，那麼這種「白色心機」偶而耍耍並不為過。有人說撒謊並不是好事，但善意的謊言反而可以把事情變得更簡單，就像耍白色的小心機一樣！

　　如果妳希望把心機耍的非常有智慧的話，那麼快換上天藍色的小洋裝或是運動上衣加短裙，這會讓妳的小腦筋比較靈活，也能讓彼此的生活不會太枯燥，並增加更多的新鮮感。

天藍
Sky
BLUE

讓彼此生活不會太
枯燥，並增加更多
的新鮮感。

基因色彩®

G-Color System	清晨型
G-Color System	午后型
G-Color System	黃昏型
G-Color System	黑夜型
G-Color System	黎明型

7.做好「心理」建設
的色彩

「藍色」

　　冷靜、理性是面對問題最好的態度，很多女人都是因為不懂得做好調適，所以容易因為衝動而把事情搞砸，如果妳能隱藏多數人共有的弱點，那麼妳就是那一小撮最好命的女人。因為好命女是不會隨便動怒，而且凡事都用智慧來處理事情喔！

　　如果當妳被討厭的人搞得氣噗噗的時候，趕快換上藍色小洋裝，它可以立刻將妳的火氣降溫，並且理性的告訴自己，幹嘛和這樣的人計較！

藍色
BLUE

讓妳凡事都用智慧，
來處理事情。

基因色彩®

G-Color System	清晨型
G-Color System	午后型
G-Color System	黃昏型
G-Color System	黑夜型
G-Color System	黎明型

8.改善「固執」毛病 的色彩

「橘色」、「淺綠色」

　　很多人都是因為怕麻煩所以選擇不改變。然而，固執是讓一個女人生命品質停滯的元凶，可往往這樣的心態卻被妳自己解讀為「執著」。結果不但誤了自己，也間接妨礙了別人。

　　「淺綠色」不是每個人都適合。清晨型的妳，若要改善固執的性格可以穿「淺綠色」，也就是俗稱「蘋果綠」的小洋裝。至於「橘色」尤其是非常鮮豔的橘色，屬於清晨、午后或是黑夜型的妳並不合適，也不能夠有好的效果。我會建議黃昏型的妳來穿著，款式可以是一般上衣或洋裝。

橘
色
Orange

讓妳改善固執與停滯不前，
提昇自己的生命品質。

基因色彩®

	G-Color System	清晨型
✕	G-Color System	午后型
	G-Color System	黃昏型
✕	G-Color System	黑夜型
✕	G-Color System	黎明型

9. 接受「新觀念」的色彩

「淺黃」

　　新觀念支持著心靈成長，女人如果缺少各種思維的更替，那麼心靈就容易枯竭。所以，妳要不斷接受新觀念的洗禮，生命才會豐富而踏實。

　　趕快換上清爽的淺黃色洋裝吧！每個人適合的「淺黃色」會因基因色彩的不同而有差異。清晨型的妳穿上「淺鵝黃色」的上衣，讓妳對新觀念的接受有著無比的力量。黑夜型的妳則是要穿「冰黃色」內衣或是上衣也可以擁有一樣的效力。

淺黃
Yellow

讓妳心靈成長，
生命豐富而踏實。

基因色彩®

G-Color System	清晨型
G-Color System	午后型
G-Color System	黃昏型
G-Color System	黑夜型
G-Color System	黎明型

10.減少「貪念」
的色彩

「綠色」

　　人最怕就是貪心，女人一旦「貪」，所有的惡業將接踵而至，甚至是一連串的惡性循環。因為貪，也可能讓妳輸掉身邊寶貴的人際關係，因為誰都不想和一個貪婪的人在一起。妳苦命的日子當然就緊跟在後，甩也甩不掉了。

　　如果不想讓自己因為貪念一起而撐死自己的話，快穿上適合妳自己的綠色洋裝吧！它會讓妳懂得珍惜，也會讓妳變得知足常樂喔！

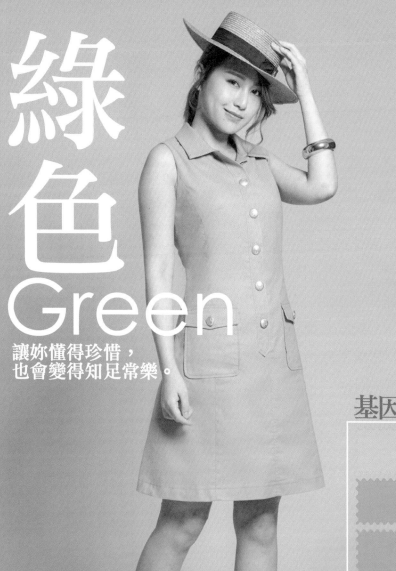

綠色
Green

讓妳懂得珍惜，
也會變得知足常樂。

11.避免一再犯錯
的色彩

「紫色」

　　就是因為有女人這種善良的動物，所以才有所謂
的婦人之仁。就是因為「婦人之仁」，女人才會一再犯
錯，「婦人之仁」害死了許多原本可以好命的女人。

　　所以，找一套適合自己基因色彩的紫色洋裝來穿，
它能讓妳思慮清晰，不會被身邊吵雜的聲音給影響，凡
事變得三思而行，不會再輕易犯錯！

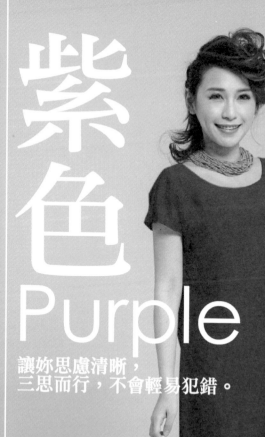

紫色
Purple

讓妳思慮清晰，
三思而行，不會輕易犯錯。

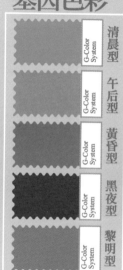

基因色彩®

G-Color System	清晨型
G-Color System	午后型
G-Color System	黃昏型
G-Color System	黑夜型
G-Color System	黎明型

12.展現女人「彈性」的色彩

「芭比紅」

一個讓人心動的女人，並非外貌和身材，這些客觀條件都會隨時間流逝而褪色，最迷人的女人就是個凡事都能有「彈性」，不執著、不呆板，更不會因為長期的相處而令人厭煩，反而耐人尋味，這才是迷人的女人！

想當個讓人不厭倦又能愛不釋手的女人？快換穿「芭比紅」洋裝或內衣都是不錯的服款，它讓妳變得更有女人味，而不會停留在只是第一眼美女，看久了就令人枯燥乏味。

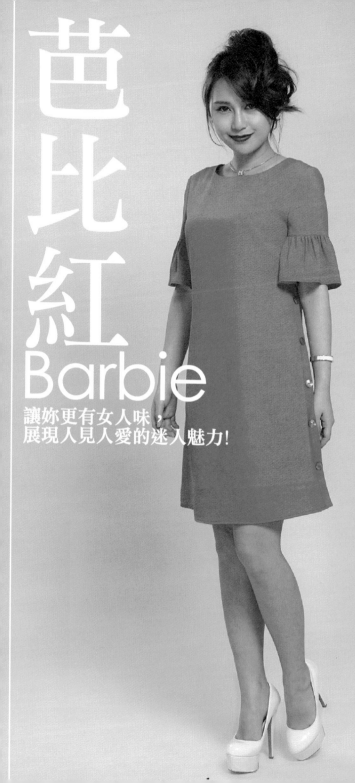

芭比紅

Barbie

讓妳更有女人味，
展現人見人愛的迷人魅力！

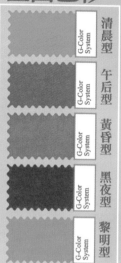

基因色彩®

G-Color System	清晨型
G-Color System	午后型
G-Color System	黃昏型
G-Color System	黑夜型
G-Color System	黎明型

13.不再「遲疑」
的色彩

「桃紅色」

　　很多人都有這樣的壞毛病，明明知道是該做的事，往往就因為害怕改變而遲疑不為，結果時間過了機會也沒了。

　　快穿上桃紅色吧！它會讓妳把握住各種美好的機會，在可以冒險卻不會危險的情況下，盡情地享受妳有趣的好命人生。

14.脫下屢遭「暴力」對待
的色彩

「丈青色」、「黑」、「暗紅」、「牛仔藍」

　　女人因為脆弱，就想武裝自己。但越去武裝就越容易提醒人家侵犯妳。結果，暴力和無情的對待，就不斷的在妳的生命中惡性循環。因為，妳總是把自己的心包覆緊緊的，個性又是那麼強勢的，這樣當然永遠都不會好命！

　　快把「丈青色」、「黑」、「暗紅」、「牛仔藍」，這些衣服從妳的衣櫥當中剔除掉吧！如果不想再被暴力和無理的對待，那麼就請徹底的將這些衣服趕出妳的衣櫥。

桃紅色

Panther Pink

讓妳把握美好機會，
享受有趣的好命人生！

基因色彩®

		清晨型
	G-Color System	午后型
	G-Color System	黃昏型
	G-Color System	黑夜型
	G-Color System	黎明型

色上加「色」
才是好命色。

1.紅要怎麼穿
才不強勢

　　紅色，一直是喜氣的代言人。然而在眾多的紅色，諸如橘紅、酒紅、辣椒紅、朱砂紅……等紅色風暴裡，萬一穿錯了紅？可能會把喜氣變得很俗氣。紅色，是一個高彩度搶眼的色彩，當它在眾多的顏色裡，容易成為注目的焦點。所以，如果穿錯了不適合自己「基因條件」的紅，小心會引火焚身哦！

　　任何女人都應該穿適合自己的紅色衣服、用紅色的物品。然而如果妳有高或低血壓相關困擾，更要慎選適合自己的紅色，一般人則更可以大膽的使用。

　　紅色除了象徵喜氣外，也充滿性感的力量，尤其當妳對一切都喪失信心和意志的時候。

如果，妳是拒絕紅色的人

　　紅色，其實是個頗受大家歡迎的顏色。除非妳有經歷過某種不好的經驗，而去拒絕了「紅色」，否則不喜歡紅色的人，一定是在慾望上無法得到滿足。因為她們總覺得自己無論在工作或學業上多麼的認真努力都沒有用，由於得不到別人正面的鼓勵和肯定，因此喪失了奮鬥的意志。有些拒絕紅色的人，則是可能在內心裡一直有著強烈的不平和不滿，認為自己所受的待遇是不公平的。

oRed

基因色彩®

| G-Color System | G-Color System | G-Color System | G-Color System | G-Color System |

▲清晨型　▲午后型　▲黄昏型　▲黑夜型　▲黎明型

2.綠要怎麼配
才不辛苦

綠色，在一般人的感覺裡象徵著和平、寧靜與自然。但是，真的所有的綠都給人同樣的印象嗎？當然不是，「綠」也分成好多種不同的「綠」。如果，使用到非自己基因色彩群裡的綠，將產生老氣、可笑、惹人嫌的印象。所以，即使綠色被使用的機率並不高，但是如果選擇得當，它仍可以跳出人們對它既定的呆板印象，不過要正確選擇它。

如果，妳是討厭綠色的人

綠色，原本就是一個不討好的顏色。但是如果嚴重到「討厭」的地步，那麼這個人可能在精神上出現障礙。

「討厭綠色」的人，也可能是個孤獨並且排斥社會關係的人。這種人對任何人都不容易信任，所以「討厭綠色」的人，她們總是獨來獨往，離群索居。

OGreen

基因色彩®

G-Color System	G-Color System	G-Color System	G-Color System	G-Color System
▲清晨型	▲午后型	▲黄昏型	▲黑夜型	▲黎明型

3.黃要怎麼搭
才不招搖

　　黃，在古代的歷史裡一直是至高無上的表徵，非平民庶人可以使用的顏色。到目前為止，會使用黃色的人也並不多。主要是因為它的彩度明度都是比較高的。因此，身材稍胖的人怕它具有膨脹感，而保守的人怕它太搶眼，對自己自信滿滿的人嫌它不具Power，所以看似精彩大方的「黃」，卻有被冷落的感覺，難道高尚不凡也有錯？同樣是黃色，鵝黃及橙黃被使用的較普遍。但實際上適合檸檬黃和西瓜黃的人會比較多，因此妳若不排拒這黃色狂潮，那麼請慎選之！

如果，妳是害怕黃色的人

　　對一個「厭惡黃色」的人來講，她們根本沒有夢想，也沒有前途和希望，也許以往太自以為是，所以到頭來卻只是一場空，心中充滿悔恨和懊惱，直覺得自己傻得可以，傻得想去撞牆。所以她們認為這一生中，已經沒有什麼值得她們信賴和可以支撐的動力，悲觀成了她們最佳的代名詞。

OYellow

基因色彩®

| G-Color System | G-Color System | G-Color System | G-Color System | G-Color System |

▲清晨型　▲午后型　▲黄昏型　▲黑夜型　▲黎明型

4.藍要怎麼做
才不嚴肅

　　藍色，給人的印象，大部份是寧靜、祥和、端莊、正義的。但是，這只是一般人對於藍大略的看法。事實上，並不那麼單純。因為「藍」不只一種，如果妳把它當作一個顏色使用，結果可能會令人相當失望。畢竟每個人的基因條件不同，所適合的藍也大不相同。因此，不是每個藍都有理智且冷靜的特質，其實有的藍是很活潑，而且很孩子氣的。

如果，妳是害怕藍色的人

　　藍色和紅色都是受歡迎的色彩。但是會「害怕藍色」的人，她們可能在感情或事業上受到牽絆和刺激，簡直沒有自由可言。縱使想極力的擺脫，卻又深感無能為力，因此對人生失去信心，也對於自己的不幸感到無奈和無助。這樣的人，其奮鬥的意志，簡直薄弱的不堪一擊，自然也容易流露出悲觀和失望的態度了。

oBlue

基因色彩®

| G-Color System | G-Color System | G-Color System | G-Color System | G-Color System |

▲清晨型　▲午后型　▲黄昏型　▲黑夜型　▲黎明型

5.紫要怎麼用
才接地氣

紫色，是個既不沾鍋又不接地氣的色彩，總是高高在上的看世界，一般人對它的印象有種保持距離的仰望感。的確，紫色給人一種貴族氣質，清新而高冷，亮麗卻嚴肅。如果妳想要不斷的自我提升和改變，那麼穿著紫色會是一個讓自己進步的捷徑。然而，不是每個紫色都適合各種基因條件的人，特別是帶紅的紫羅蘭紫，如果妳不是午后或黑夜型的人，千萬別穿錯，否則妳可能去扼殺了一個人們眼中既尊貴又唯美的顏色。

如果，妳是厭惡紫色的人

紫色是個令人愛到深處無怨尤的色彩，喜歡它的人可以為它痴狂，甚至因此將自己束之於高閣、不食人間煙火。反之，如果妳是個討厭「紫色」的人，表示妳很注重誠信，妳認為一個人如果沒有誠意，甚至言行舉止都撲朔迷離的話，那麼就並不值得妳的信賴了。畢竟會厭惡「紫色」的人，可能曾經被欺騙過，而有了不愉快的記憶或印象，所以藉由拒斥紫色來突顯自己對誠實的認真和重視。

Purple

基因色彩®

G-Color System	G-Color System	G-Color System	G-Color System	G-Color System

▲清晨型　▲午后型　▲黄昏型　▲黑夜型　▲黎明型

6.橘要怎麼玩
才不輕浮

橘色，是個讓人感覺輕鬆、歡樂的色彩。它永遠都像個開心果一樣，笑嘻嘻地面對生命、看待一切！所以只要穿上橘色，不只自己的心情會變好，就連看到妳的人也會同樣可以感受到快樂的氣氛。的確，歡樂是橘色的本質，然而如果搭配不當，反而容易流於輕浮和俗氣。因此，如果妳也喜歡穿著橘色帶給妳的愉悅感，那麼可要千萬小心，別讓妳身上的橘，搭錯了顏色喔！特別是黑色、純白、酒紅、西瓜黃及翠藍都別想和橘色搭在一起，否則只會讓這個充滿正能量的橘色，變得精神恍惚又神經質。

如果妳是個排斥橘色的人

的確，並非每個人在任何情況下，都能呈現放鬆和愉悅的心情，有的人甚至會隨時保持嚴謹和謹慎的態度。因此，如果妳排斥橘色，那麼妳一定是個凡事按部就班，只做計劃中的事，並且看待事物的態度，往往難以鬆懈、無法隨性。相對妳也會是個比較悲觀主義，先天下之憂而憂，後天下之樂而樂，不容大意輕忽的人。

因此，跟一個不喜歡橘色的人相處，勢必是件很辛苦又吃力不討好的事。所以，如果妳不想當個難搞又不好相處的女人，那麼偶而在衣著上加些適當的橘色，將會改善這樣的情況喔！

OOrange

基因色彩®

| G-Color System | G-Color System | G-Color System | G-Color System | G-Color System |

▲清晨型　▲午后型　▲黃昏型　▲黑夜型　▲黎明型

眾口鑠金，
好命就會成眞

　　曾經有人問我，當每個女人都穿對基因色彩，會不會走在路上大家都一樣？我心想，與其大家都一樣壞，為什麼不能大家一起好？

　　與其穿U牌撞衫，不如穿香奈兒撞在一起。也就是說，當妳擔心跟別人撞衫的同時，不如撞到更優、更好的，不是嗎？

　　現在的女人就是為了求方便，個個把自己穿成了男人婆、女漢子的模樣，有時從背影看起來，已經分不出誰是男人？誰是女人了？這是很可怕的現象，當一個女人總是把自己打扮得很「方便」的同時，給人的評價一定是很勤奮、很打拼，既耐磨又耐操⋯⋯這個概念對現代人來說似乎沒什麼錯，可是從色彩大夫的觀點來看，實則錯大了！因為，這絕不是女人天生的使命，可是當妳一旦不斷被如此認定時，那麼妳就註定命苦了！妳會把不該扛、不需攬的事情全抓到自己手上，因為人家都說妳耐磨、耐操又打拼啊！

　　眾口鑠金的力量是很巨大的，當大家都說妳好的時候，妳就會愈來愈好！可當大家都以為妳是個吃苦耐勞、不屈不撓的女人，妳也就卸不下這個沉重的包袱

了。

　　當個女人，就該是好命一輩子的！所以，如果能夠每天都被人誇好命、有福氣、真幸福！那麼自然而然這些正能量就會滲透到妳的骨子裏，徹底翻轉妳的人生。

　　別再懷疑了，從今天開始脫下所有跟男人婆、女漢子沾上邊的衣服，例如：寬鬆的上衣、小短褲，還有自以為很辣又酷的牛仔服飾和鐵錚錚的黑衣衫。因為那些本就不該是妳穿的，好好的重新整理自己的衣櫥，依照自己的基因色彩，來穿上所有可以讓妳變好命的衣服。

　　從一道彩虹（紅、橙、黃、綠、藍、紫、白）開始，建構起好命的基礎，讓妳每天從衣櫥把衣服拿出來穿上身時，都是個好命的一天。

國家圖書館出版品預行編目資料

基因色彩教妳好命／徐躍之著. --初版.--臺北
市：基因色彩有限公司，2021.10
　　面；　公分.
ISBN 978-957-28224-6-3（平裝）
1.色彩學　2.改運法
963　　　　　　　　　　　　110011402

基因色彩教妳好命

作　　者　徐躍之
企　　劃　黃繼義
發 行 人　Hsu Yung Ming
出　　版　基因色彩有限公司
　　　　　台北市大安區忠孝東路4段60號11樓
　　　　　電話：（02）8672-3114
設計編印　白象文化事業有限公司
　　　　　專案主編：陳逸儒　經紀人：徐錦淳
經銷代理　白象文化事業有限公司
　　　　　412台中市大里區科技路1號8樓之2（台中軟體園區）
　　　　　出版專線：（04）2496-5995　　傳眞：（04）2496-9901
　　　　　401台中市東區和平街228巷44號（經銷部）
　　　　　購書專線：（04）2220-8589　　傳眞：（04）2220-8505
印　　刷　基盛印刷工場
初版一刷　2021年10月
定　　價　390元